GW01374772

Sweet Sicily

Storie di Pupi, amori e canditi
Sugar and spice, and all things nice

Testi di *Text by* **Alessandra Dammone**
Fotografie di *Photographs by* **Antonino Bartuccio**

SIME BOOKS

L'Etna visto dal Teatro
antico di Taormina
*View of Mount Etna from
the Ancient Theater, Taormina*

Sommario
Content

Introduzione *Introduction*	11
Dolci per tutto l'anno *Patisserie for all seasons*	21
Granita e brioche *Granita and brioche*	23
Biancomangiare alle mandorle *Blancmange with almonds*	31
'mpanatigghi *'mpanatigghi*	35
Minne di sant'Agata *Minne di sant'Agata*	43
Baci panteschi *Baci panteschi*	49
Il mandorlo *Almonds*	58
Il pistacchio *Pistachios*	74
Dolci delle feste *Patisserie for special occasions*	87
Olivette di sant'Agata *Olivette di sant'Agata*	89
Testa di turco *Testa di turco*	99
Pignolata *Pignolata*	105
Cannoli *Cannoli*	111
La ricotta *Ricotta*	116
Sfince di san Giuseppe *Sfince di san Giuseppe*	119
Cassata *Cassata*	125
Il miele *Honey*	132
Agnello di marzapane e pistacchi *Pistachio and marzipan lamb*	137
Gelo di mellone *Gelo di mellone*	143
Frutta di martorana *Martorana fruits*	149
Pupi di zucchero *Sugar pupi*	155
Cuccìa *Cuccìa*	163
Il cioccolato modicano *Modica chocolate*	168
Buccellato *Buccellato*	173
Torrone/cubbaita *Nougat/cubbaita*	177
Le pasticcerie *Patisseries*	182
Indice delle ricette *Index of recipes*	191

SICILIA

USTICA

Palermo

EGADI

Trapani

Agrigento

PANTELLERIA

PELAGIE

Introduzione
Introduction

"Le belle arti sono cinque e cioè: la pittura, la scultura, la poesia, la musica e l'architettura, che ha come ramo principale la pasticceria".

Così scriveva ai primi dell'ottocento Marie-Antoine Carême, detto Antonin, cuoco tra gli altri di Napoleone Bonaparte, dello zar Alessandro I e dell'allora principe di Galles, che divenne celebre per i suoi monumentali *pièce montée* interamente commestibili e per primo si dedicò a codificare il concetto di *haute cuisine* in Francia.

Così scriveva ai primi dell'ottocento Antonin Carême, e così vale più o meno fino ad oggi, dopo più di duecento anni, e non soltanto in Francia, ma quasi in ogni parte del globo terracqueo.
Quasi in ogni parte del mondo, certo, ma non proprio ovunque.

Perché la Sicilia è un'altra terra e un'altra storia. Un'isola fuori dal tempo e dal mondo dove le normali abitudini di vita perdono valore e significato, e l'eccezione diventa la regola. Dove la tradizione e il caos inventano un ordine tutto nuovo. E dove, su ogni cosa, regna sovrana la poesia.

Preparare un dolce in Sicilia è un gesto che può avere mille intenzioni, quasi tutte codificate da storie e tradizioni lunghe secoli. Dolci barocchi o discreti, eleganti o poverissimi, ma tutti semanticamente pregni. L'interpretazione è molteplice e colorita a volte: può trattarsi di una dichiarazione d'amore o di una forma di dileggio verso il nemico sconfitto, di una proposta di scanzonati festeggiamenti carnevaleschi o di una pietanza rituale, quasi un ex voto, dell'ostentazione sociale delle proprie capacità economiche o ancora della violazione di una rigida prescrizione religiosa in nome di una *pietas* più autenticamente cristiana.

Mille possibili intenzioni differenti dunque, ma una sola granitica certezza: un dolce in Sicilia non è mai semplicemente qualcosa di buono da mangiare. È un microcosmo incantato, una storia antica, una leggenda che vuole essere raccontata.

∧ Le saline di Trapani
Saltpans of Trapani

< Cefalù, Porta Marina

Dall'assunto imprescindibile che i nostri dolci non siano mai un impasto di zucchero e farina fine a se stesso, nasce la convinzione che allo stesso modo non possa esistere una raccolta di pasticceria siciliana che sia asettica e non rechi traccia di chi la racconta.

Da qui l'idea di mettere insieme suggestioni personali, profumi dell'infanzia e qualche ricordo per fare due chiacchiere informali con i lettori, per invitarli a casa, in qualche modo, e offrire loro qualcuna delle storie tradizionali nascoste dietro gusci di pasta frolla e spirali di glassa reale.

Perché in Sicilia, si sa, un dolce non è mai soltanto qualcosa di buono da mangiare: è un microcosmo incantato, una storia antica e, in fondo, un pezzo di cuore.

"The fine arts are five in number, namely painting, sculpture, poetry, music, and architecture, whose main branch is patisserie".

Thus wrote in the early 19th century Marie-Antoine (alias Antonin) Carême, who worked as a chef for, amongst others, Napoleon Bonaparte, Tsar Alexander I and the Prince of Wales, and who became famous for his monumental – and entirely edible – pièces montées, as well as for being the first person to codify the concept of haute cuisine in France.

Antonin Carême's words date back to the early 1800s, but the same holds more or less true today, over 200 years later, and not only in France, but in almost every part of the world. In almost every part of the world, but not quite everywhere.

Because Sicily is another country and another story. The usual rules of time and space do not apply here, the normal ways of life have no value or meaning, and the exception becomes the rule. This is a place where tradition and chaos combine to create a new order, where poetry reigns supreme.

There are various reasons for preparing patisserie in Sicily, almost all of them based on stories and traditions dating back centuries. Sweets may be ornate or simple, elegant or humble,

Antonello da Messina,
Annunciata
(Palermo, Palazzo Abatellis)

*but they are always pregnant with meaning.
They are open to a wide range of interpretations: a declaration of love or the derision of a defeated enemy; an invitation to engage in carnival celebrations or a ritual dish, a votive offering; the social ostentation of one's economic status or even the violation of a strict religious code in the name of more genuinely Christian pietas.*

The intentions behind them may show infinite variety, then, but one thing is certain: a Sicilian sweet is never simply something to eat. It is an enchanted microcosm, an old story, a legend waiting to be told.

Starting with the basic assumption that our patisserie is never simply a mixture of sugar and flour for the sake of it, we could never offer you a collection of Sicilian patisserie recipes that is a mere list, bearing no traces of its author.

This conviction led me to make some personal suggestions, to evoke the aromas of childhood and past memories, to engage in an informal chat with the readers, to invite them into my home as it were, and to offer them some of the traditional stories behind the pastry cases and spirals of royal icing.

Because in Sicily, as we know, a sweet is never simply something to eat: it is an enchanted microcosm, an old story, and, deep down, an expression of love.

Siracusa, piazza Duomo

Dolci per tutto l'anno
Patisserie for all seasons

Granita di gelsi *Mulberry granita*	24
Brioche *Brioche*	26
Biancomangiare alle mandorle	33
Blancmange with almonds	
'mpanatigghi *'mpanatigghi*	37
Cassatelle di ricotta *Ricotta cassatelle*	38
Minne di sant'Agata *Minne di sant'Agata*	45
Baci panteschi *Baci panteschi*	51
Genovesi *Genovesi*	52
Biscotti di mandorla *Almond biscuits*	56
Torta Savoia *Savoia Cake*	64
Iris *Iris*	68
Gelato di campagna *Country ice cream*	70
Merletti di mandorle *Almond doilies*	77
Latte di mandorle *Almond milk*	81
Scorzette di arancia al cioccolato	
Chocolate-coated orange zest	83

Granita e brioche
Granita and brioche

Granita e brioche sono due dolci differenti.
 Così è, fisicamente, e così vengono regolarmente considerati in tutta Italia, e nel mondo. Ma in Sicilia, dove la regolarità diventa spesso eccezione e la fisica non è mai la legge più importante a cui fare riferimento, questo principio logico elementare viene smentito, la dualità si annulla e le unità si fondono insieme, per non separarsi mai più. Quello di *granitaebrioche* è un concetto più grande della somma delle sue parti, una monade indivisibile, un'unità che non ammette cesure. È l'incipit sacrosanto di ogni torrida giornata d'estate, un piacere sublimato allo status di necessità, una dolce dichiarazione di intenti. *Granitaebrioche* rappresenta, in nuce, un'intera cultura, e il modo d'essere siciliani. Racconta la religione del cibo, e la giusta considerazione verso chi ce lo somministra.
Il rispetto delle tradizioni.
Il valore attribuito alle pause.
E l'importanza delle persone, prima di ogni altra cosa.

Granita and brioche are two different confections.
 Physically there is no doubt about it and, as a rule, that is how they are considered in Italy and the world. But in Sicily, where the rule becomes often the exception, and physics is never the most important law to be referenced, this elementary logic is overturned, the duality vanishes and the units come together, never again to be separated.
Granitaebrioche is a concept greater than the sum of its parts, an indivisible monad, a unit that does not admit rupture. It is the sacred start to every sweltering summer day, a pleasure elevated to the status of necessity, a sweet declaration of intent. In a nutshell, granitaebrioche represents a whole culture, the way of being Sicilian. It narrates the cult of food and the just consideration towards its celebrants.
The respect of a tradition.
The value attributed to a pause.
The importance of people, above all else.

Granita di gelsi
Mulberry granita

Ingredienti:
375 gr gelsi
300 gr zucchero
750 ml acqua
75 ml succo limone

Ingredients:
375 g (13 oz) mulberries
300 g (1½ cups) sugar
750 ml (3 cups) water
75 ml (⅓ cup) lemon juice

Sciogliere lo zucchero nell'acqua, unire i gelsi, il succo di limone e frullare grossolanamente con un mixer ad immersione. Versare il composto in un contenitore ampio, magari in una pirofila, perché lo strato di granita che venga a formarsi non sia troppo spesso, e conservare in freezer. Durante il congelamento, ogni ora circa, smuovere la granita con i rebbi di una forchetta per evitare la formazione di blocchi di ghiaccio.

La granita è un caposaldo della pasticceria siciliana, e si può gustare in decine di gusti, tra cui limone, fragola, caffè, mandorla (cruda o tostata), pistacchi, cioccolato e menta.

Dissolve the sugar in the water, then add mulberries and lemon juice. Pour the mixture into a large container, like a baking dish, so the layer of granita that forms is not too thick. Place in freezer. Every hour, stir the granita with a fork to avoid lumps of ice forming.

Granita is a cornerstone of Sicilian patisserie and it can be savoured in dozens of flavours, including lemon, strawberry, coffee, almonds (raw or toasted), pistachios, chocolate and mint.

Vino *Wine:*
Cala dei Tufi
Vendemmia Tardiva
Chardonnay
Mandrarossa

Brioche

Brioche

Ingredienti:
Per l'impasto:
500 gr farina forte
15 gr lievito di birra
70 gr zucchero
80 gr latte
180 gr uova
180 gr burro morbido
15 gr miele
7,5 gr marsala
8 gr sale
Per la finitura:
1 tuorlo e un po' di latte

Ingredients:
For the mix:
500 g (18 oz) all-purpose flour
15 g (1 pinch) baker's yeast
70 g (1/3 cup) sugar
80 g (3 tbsps) milk
180 g (7 oz) eggs
180 g (7 oz) softened butter
15 g (½ oz) honey
7.5 g (1/3 tbsp) Marsala
8 g (¼ oz) salt
Glaze:
1 egg yolk and a dash of milk

Sistemare nella planetaria la farina setacciata, il lievito sbriciolato e lo zucchero. Azionare a velocità minima e aggiungere il latte, poi le uova, poco per volta. Quando l'impasto sarà omogeneo, aggiungere il burro morbido. Unire il miele al marsala, aggiungere gradualmente all'impasto e, una volta che il liquido sarà assorbito, unire il sale. Lavorare ancora un po', raccogliere l'impasto, poggiarlo sul piano di lavoro sporco di farina, dargli forma di una palla e farlo riposare in frigorifero per un'ora.

Staccare dei pezzi di pasta di circa 60 gr e lavorarli con il palmo delle mani sul piano di lavoro infarinato formando delle palline da poggiare su una leccarda foderata con carta da forno. Formare delle palline di circa 2 cm di diametro e adagiarle alla sommità di quelle più grandi dopo aver realizzato una piccola conca appoggiandovi sopra il pollice e premendo delicatamente. Coprire con pellicola e fare lievitare in luogo tiepido fino a raddoppiamento del volume.

Spennellare con il tuorlo sbattuto e il latte e infornare a 200 °C per 15 minuti circa. Non appena le brioche avranno preso colore, spegnere e lasciarle in forno ancora qualche minuto, così che si perfezioni la doratura.

Place the sifted flour, crumbled yeast and sugar in a food processor. Run at minimum speed and add milk, then the eggs, a little at a time. When the mixture is smooth, add the softened butter. Add the honey to the Marsala, gradually pour into the dough and, once the liquid has been absorbed, add the salt. Process again, remove the dough, place on a work surface dusted with flour, shape into a ball and leave in the refrigerator for an hour.

Pull off pieces of dough of about 60 g (2 oz) and roll with palms on the floured work surface to form balls; place on an oven tray lined with baking parchment. Form balls about of about 2 cm (1 in) in diameter and lay on top of the larger balls, which have been pressed gently to form a hollow. Cover with kitchen film and leave to rise in warm place until the dough doubles in volume.

Brush with the beaten egg yolk and milk, and bake at 200 °C (390 °F) for 15 minutes. As soon as the brioches begin to colour, turn off the oven and there for a few minutes, so they turn perfectly golden.

Vino *Wine:*
Malvasia di Lipari
Tasca d'Almerita

Cefalù

Biancomangiare alle mandorle
Blancmange with almonds

Se di un solo dolce al mondo si potesse dire che è aristocratico, bisognerebbe dirlo di questo. Sobrio come un filo di perle a teatro, la domenica pomeriggio, ed elegante come un sorriso in ufficio il mercoledì mattina. Candido come una tovaglia di lino sulla tavola vestita a festa, quando i divani stanno per riempirsi e la casa respira d'attesa. Profumato della fragranza più buona, quella inspirata sul collo dei nonni da nasi bambini.

Un dolce antico che parla una lingua senza tempo.
Un idioma segreto ricamato con trine, merletti e posate d'argento.
Una dimensione senza spazio, fatta di silenzio sulle scale e attese alla fermata del tram.
E un'aristocrazia gentile, quella dei sentimenti.

Il biancomangiare è una preparazione antichissima dolce e salata a base di ingredienti rigorosamente bianchi, alla quale è difficile attribuire con certezza una paternità italiana o francese. Se il termine compare per la prima volta come *blasmangeri*, nel XIV secolo, e indica una pietanza a base di riso, latte, zucchero, chiodi di garofano e filetti di cappone, la ricetta siciliana ha origine araba e risale all'XI secolo. Pur essendo un dolce preparato in tutta l'isola, la versione più antica è originaria del territorio di Modica e Ragusa, dove viene realizzato con il latte ricavato dalle mandorle e il miele degli Iblei, profumato con cannella e scorza di agrumi e decorato con pistacchi. Il latte di mandorla è una gradevolissima bevanda dissetante ancora oggi molto diffusa in Sicilia, e veniva un tempo preparato in casa con l'aiuto di un suggestivo "alambicco" fatto da una sedia capovolta che stazionava sul tavolo della cucina con un lembo di candida tela legata ai quattro piedi come una tettoia, attraverso la quale filtrava lentamente, goccia a goccia, il candido latte per i pomeriggi d'estate. La versione più tarda del biancomangiare, ottenuta con latte ovino o caprino, di certo rende più facile e veloce la preparazione del dolce mantenendo immutato l'aspetto, ma probabilmente non gli regala un sapore migliore.

If any sweet in the world could be defined aristocratic, then this would be it. As understated as a string of pearls for the theatre, a Sunday afternoon, and as elegant as a smile in the office on a Wednesday morning. As white as a linen tablecloth on a table set for a big occasion, when the sofas will fill up and the house shivers with anticipation. With the fragrance of everything good, that children breathe in the hugs of grandparents.

An ancient dessert that speaks a timeless language.
A secret idiom embroidered with lace, crochet and silverware.
A spaceless dimension of silence on the stairs and waiting at the tram stop.
A genteel aristocracy, that of sentiments.

Blancmange is a very ancient sweet and savoury recipe, whose ingredients are strictly white, and it is difficult to say with certainly whether its origins are Italian or French. While the term appears for the first time as blasmangeri, *in the 14th century, and refers to a dish made with rice, milk, sugar, cloves and fillet of capon, the Sicilian recipe has Arab origins and dates back to the 11th century. Although it is a dessert prepared all over the island, the oldest version was a native of Modica and Ragusa, where it is made with almond milk and Hyblaean honey, scented with cinnamon and citrus zest, then garnished with pistachios. Almond milk is a very pleasant and refreshing drink that is still popular in Sicily and was once made at home with the help of an impressive alembic improvised from an upturned chair set on the kitchen table, with a strip of white cloth tied to the four legs like a canopy, through which the white milk filtered drop by drop, to be consumed on summer afternoons. The later version of blancmange is made with sheep or goat milk, so the dessert is easier and faster to prepare without altering its appearance. The flavour, however, is unlikely to have been improved.*

Biancomangiare alle mandorle

Blancmange with almonds

Ingredienti:
1 lt latte di mandorla
200 gr zucchero
la scorza di un limone biologico
90 gr amido
mandorle e pistacchi tritati per decorare

Ingredients:
1 l (4 cups) almond milk
200 g (1 cup) sugar
zest of one organic lemon
90 g (⅔ cup) starch
chopped almonds and pistachios for garnish

Per il latte di mandorla: spellare 250 gr di mandorle dolci e qualcuna amara gettandole per qualche secondo in acqua bollente, quindi scolarle, privarle della pellicina e pestarle finemente in un mortaio. Prelevare poco alla volta la pasta ottenuta, metterla in un panno di lino bianco, chiuderla e bagnarla spesso con poca acqua, strizzando il sacchetto per estrarne la parte oleosa. Ad esaurimento del trito, diluire la pasta in 1,2 litri d'acqua. Unire il liquido ottenuto e la pasta rimasta a 50 gr di zucchero e mantenere in infusione per due ore, poi filtrare.

Per il biancomangiare: sciogliere l'amido in poco latte di mandorla. In un pentolino unire il composto al latte restante insieme allo zucchero e alla scorza di limone. Scaldare mescolando. Quando la crema si sarà addensata, allontanare dal fuoco, versare negli stampini e, una volta a temperatura ambiente, trasferire in frigorifero. Una volta freddata la crema, sformarla e decorarla con mandorle e pistacchi tostati e tritati, o con foglie di limone e fiori di gelsomino.

For the almond milk: peel 250 g (9 oz) of sweet and just a few bitter almonds by throwing them into boiling water for a few seconds, then drain, remove the skin and crush finely in a mortar. Gradually remove the paste obtained and place in a white linen cloth, close and wet it with a little water, squeezing the bag to extract the oily liquid. When all the paste has been removed, dilute with 1.2 litres (5 cups) of water. Add the liquid obtained and the remaining dough to 50 g (¼ cup) of sugar and leave to infuse for two hours, then filter.

For the blancmange: dissolve the starch in a little almond milk. In a small saucepan mix the remaining mixture to the milk with the sugar and lemon zest, then heat and stir. When the cream thickens, remove from heat, pour into moulds and leave to reach room temperature, then cool in the refrigerator. When the cream has cooled, tip from the moulds and garnish with toasted, chopped almonds and pistachios, or with lemon leaves and jasmine blossom.

Vino *Wine*:
Moscato di Noto
"Il Musico" - Benanti

'mpanatigghi
'mpanatigghi

Alcuni dolci sono capaci di raccontare un tempo lontano o di spiegare una curiosa abitudine, e lo fanno meglio di un cantastorie, o di qualsiasi presuntuoso trattato etnografico.

Gli 'mpanatiggi per esempio.
Raccontano una storia fatta di farina, stenti e *pietas* cristiana. Di quando non c'erano i frigoriferi, e comunque non ci sarebbe stato molto da conservarvi dentro. Di quando le abili mani delle spose di Cristo confezionavo i dolci in convento e quelle altrettanto laboriose dei frati predicatori bussavano alla porta dei monasteri, durante la Quaresima, per diffondere la volontà di Dio attraverso il Vangelo. Narra la storia che a quel tempo le suore si mossero a pietà nel vedere i loro confratelli stremati dalla fatica per tanto girovagare in periodo di magro, e per dargli forza, a loro insaputa, nascosero un po' di carne trita tra il pesto di mandorle e il cioccolato degli 'mpanatigghi che i frati erano soliti portarsi dietro nel loro lungo girovagare.
La storia di una piccola infrazione a una prescrizione alimentare di carattere religioso, quindi, perpetrata da donne di chiesa per amore di uomini di chiesa, ma compiuta al servizio di una *pietas* autenticamente cristiana.

Gli 'mpanatigghi sono panzerotti di pasta dolce con un curioso ripieno a base di tritato di carne (oggi di manzo, ma anticamente si usava soltanto la selvaggina) e cioccolato, cannella, mandorle tostate, noci, chiodi di garofano e noce moscata. Difficili da realizzare, richiedono una lunga preparazione, una certa abilità manuale e un'incredibile pazienza per confezionarli. Leonardo Sciascia, che ne era ghiotto, li definì "dolce da viaggio", non soltanto per la loro forza calorica e la capacità corroborante, ma soprattutto per il pregio di poterli mantenere perfettamente intatti a temperatura ambiente fino a tre settimane dalla preparazione, grazie alla presenza del cioccolato che agisce sul dolce come un conservante naturale. La loro origine probabilmente risale alla dominazione spagnola in Sicilia del 1500, come dimostrano la radice etimologica comune ad *empadillas* e l'abitudine tipicamente iberica di cucinare insieme carne e cioccolato. Tipici di Modica, gli 'mpanatigghi rappresentano, insieme al cioccolato, l'orgoglio della provincia ragusana nel mondo.

Some sweet pastries have the gift of explaining a time past or explaining a curious habit, and they do it better than a storyteller, or any presumptuous ethnographic treatise.

'mpanatiggi, *for example.*
They tell a story made of flour, hardship and Christian compassion.
A time when there were no refrigerators, but there would have been little to keep in them anyway. When the skilful hands of brides of Christ made convent confectionery, and the equally diligent hands of preaching friars would knock on their doors during Lent, to spread the word of God through the Gospels. History tells us that in those days the sisters were moved to pity, seeing their confreres exhausted from their wearisome wanderings during the Lenten period, and to strengthen them would secretly add minced meat to the almond and chocolate 'mpanatigghi *that the brothers took with them on their long travels.*
The story of a peccadillo that went against religious food prohibitions, committed by women of the Church for the sake of men of the Church, but in the spirit of true Christian kindness.

'mpanatigghi *are sweet pasties with an unusual stuffing of ground meat (beef today, but in ancient times only game was used) and chocolate, cinnamon, toasted almonds, walnuts, cloves, and nutmeg. They are difficult to make, requiring long preparation, a certain dexterity, in a process that demands incredible patience. Writer Leonardo Sciascia loved what he called "pasties for a journey", not only for the power of the calories and bracing traits, but above all because they can be kept perfectly intact at room temperature for up to 3 weeks from when they are made, thanks to the presence of chocolate, serving as a natural preservative.*
Their origin probably dates back to Spain's rule of Sicily in the 1500s, since the etymological root is shared with empadillas and it is typically Spanish to cook meat and chocolate together. A Modica speciality, 'mpanatigghi, *along with chocolate, are the pride of the province of Ragusa worldwide.*

'mpanatigghi

'mpanatigghi

Ingredienti:
Per la pasta:
1 kg farina
300 gr zucchero
300 gr strutto
12 tuorli
Per il ripieno:
1 kg carne finemente macinata
1 kg mandorle tostate e macinate
1 kg zucchero
200 gr cioccolato fondente
12 albumi
un pizzico di cannella

Ingredients:
For the dough:
1 kg (35 oz) flour
300 g (1½ cups) sugar
300 g (10 oz) lard
12 egg yolks
For the filling:
1 kg (35 oz) finely ground meat
1 kg (35 oz) ground toasted almonds
1 kg (35 oz) sugar
200 g (7 oz) dark chocolate
12 egg whites
a pinch of cinnamon

Cominciare preparando il ripieno. In una pentola fare asciugare bene la carne macinata a fuoco molto lento.

Allontanare dal fuoco, trasferire in una ciotola, aggiungere gli altri ingredienti e amalgamare bene. Fare riposare in frigorifero per qualche ora.

Preparare la pasta mescolando insieme tutti gli ingredienti, farla riposare per mezz'ora e poi tirarla in una sfoglia molto sottile. Tagliare cerchi da 10 cm, farcirli con il ripieno e chiuderli a forma di mezzaluna aiutandosi con un po' d'acqua per fare meglio aderire i lembi dei biscotti. Pizzicare al centro con lame di forbici, così da ottenere il caratteristico taglio a croce, e infornare a 180 °C fino a colorazione.

Begin by preparing the filling. In a saucepan, dry out the ground meat on a very low heat.

Remove from heat and transfer to a bowl; add the other ingredients and mix well. Leave in the refrigerator for a few hours.

Prepare the dough by mixing together all the ingredients, leave for half an hour, then pull it into a very thin sheet. Cut 10-cm (4-inch) circles, add the filling and close into crescent shapes, using a little water to seal the edges of the pastries. Pinch in the centre with the tips of a pair of scissors, to obtain the characteristic cross cut, and bake at 180 °C (355 °F) until brown.

Vino *Wine:*
Marsala Fine Ruby
Cantine Pellegrino

Cassatelle di ricotta
Ricotta cassatelle

Ingredienti:
Per la pasta:
500 gr farina
50 gr strutto
50 gr zucchero
6 tuorli d'uovo
100 ml marsala
un pizzico di sale
Per il ripieno:
250 gr ricotta
120 gr zucchero
25 gr gocce di cioccolato fondente
olio di semi per friggere
Per la finitura:
zucchero a velo

Preparare la pasta mescolando insieme tutti gli ingredienti fino ad ottenere un impasto liscio e consistente, coprire con pellicola alimentare e fare riposare in frigo per un'ora circa.
Per il ripieno unire lo zucchero alla ricotta e setacciare la crema, poi aggiungere le gocce di cioccolato fondente.
Quando la pasta avrà riposato, stenderla ad uno spessore di un paio di mm circa e ritagliarne dei dischi di 12 cm di diametro con un coppapasta riccio. Farcire i dischi con la crema di ricotta, spennellare i bordi della pasta con albume sbattuto e chiudere dando la forma di una mezzaluna.
Friggere in abbondante olio bollente, asciugare con carta assorbente e spolverare con zucchero a velo.

Ingredients:
For the dough:
500 g (18 oz) flour
50 g (2 oz) lard
50 g (¼ cup) sugar
6 egg yolks
100 ml (3/8 cup) Marsala
a pinch of salt
For the filling:
250 g (9 oz) ricotta
120 g (9 tbsps) sugar
25 g (1 oz) dark chocolate chips
vegetable oil for frying
Garnish:
confectioner's sugar

Prepare the dough by mixing together all the ingredients until they are smooth and compact, cover with kitchen film and leave in the refrigerator for about an hour.
For the filling, mix the sugar and with the ricotta and strain the cream, then add the chocolate chips.
When the dough has rested, roll out thinly and cut discs of 12 cm (4 ins) in diameter with a fluted pastry cutter. Fill the disks with the ricotta cream, brush the edges of the pastry with beaten egg white and close into a half-moon shape.
Fry in plenty of boiling oil, dry with kitchen paper and sprinkle with confectioner's sugar.

Vino *Wine:*
Scibà - Ottoventi

Minne di sant'Agata
Minne di sant'Agata

Parlare di minne è cosa assai difficile.
Bisogna muoversi con la prudenza necessaria in un campo minato, con la diplomazia richiesta per un incontro al vertice, col savoir-faire innato in una nobildonna scozzese. C'è chi ne ama le dimensioni, chi ne contempla le forme, chi ne vagheggia la consistenza... Ma di certo le minne sono quello che all'uomo in generale, e al maschio siculo in particolare, piace di più, a dispetto di qualunque altra pur interessante rotondità. Sono il collettore di ogni desiderio inconscio, una finestra puntata sul mondo, un angolo di paradiso sempre a portata di mano. Da questa passione tutta terrena discende la sacra affezione per alcuni dolcetti al forno di pasta frolla ripieni di crema di ricotta, canditi e cioccolato, ricoperti da una bianchissima glassa d'albumi e coronati da ciliegie candite, le Minne o cassatelle di sant'Agata.

Piccoli, deliziosi e pudichi seni di donne.
Morbidi e pieni come giovinezza comanda.
Candidi come solo una coscienza illibata può garantire.
Ma sormontati da capezzoli sfrontati.
Rossi come il cielo sul cratere del vulcano.
E rotondi come il peccato.

Tradizione vuole che la loro forma sia un tributo al martirio della santa protettrice della città etnea, a cui il proconsole Quinziano fece amputare entrambi i seni come punizione per essersi rifiutata di soddisfare le sue voglie. Le cassatelle di sant'Agata celebrano a Catania la festa della patrona, il 5 febbraio, e ancora oggi vengono preparate da mani esclusivamente femminili con dedizione e cura estreme per non scontentare la *santuzza* e pregiudicarsi la sua rassicurante protezione per l'anno a venire. Di grande importanza sono infatti, a questo scopo, sia la decorazione dei dolci, che devono assomigliare quanto più possibile a seni veri, lisci, rotondi e invitanti, che il loro numero per il convivio, necessariamente pari, che si ottiene calcolando, come natura prescrive, due Minne per ogni donna presente a tavola.

It's not easy to talk about minne.
We must move with the same prudence needed in a minefield, the diplomacy required for a summit meeting, the innate savoir-faire of a Scottish noblewoman. There are those who like the size, those who contemplate the form, some who dream of the texture ... But certainly minne *are what men in general and the Sicilian male specifically like best, any other interesting rotundity notwithstanding. They are the repository of all unconscious desires, a window over the world, a nook of paradise within reach. From this very earthly passion derives the sacred affection for a short-crust pastry tartlet filled with ricotta cream, candied fruit and chocolate, glazed with glistening egg whites and crowned with cherries: the* minne *or* cassatelle *of Saint Agnes.*

Small, delightful, modest women's breasts.
Soft and full as youth commands.
White as only a chaste conscience can guarantee.
But topped with impudent nipples.
Red like the sky over the crater of the volcano.
And sinfully round.

Tradition says their shape is a tribute to the martyrdom of Agnes, patron saint of Catania, whose breasts were cut off by order of the proconsul Quintianus to punish her for rejecting his advances. The city of Etna celebrates its saint with cassatelle di Sant'Agata *on 5 February and even today they are made only by female hands, with dedication and extreme care so as not to upset the "santuzza" – the little saint – and jeopardize her protection for the coming year. Indeed, it is crucial, for this purpose, to ensure the decoration of the tartlets resemble as closely as possible real breasts: smooth, round and inviting. Moreover, for the sake of hospitality, guests must be in even numbers, and as nature requires, every woman present at the table shall be served two.*

Minne di sant'Agata

Minne di sant'Agata

Ingredienti:
Per la frolla:
600 gr farina
120 gr strutto
2 uova
i semi di 1 bacca di vaniglia
150 gr zucchero a velo
Per il ripieno:
500 gr ricotta
80 gr zucchero
100 gr gocce cioccolato fondente
100 gr zuccata
Per la finitura:
350 gr zucchero a velo
2 cucchiai succo limone
2 albumi
ciliegie candite

Realizzare la frolla impastando tutti gli ingredienti e fare riposare in frigorifero. Per il ripieno unire lo zucchero alla ricotta e passare al setaccio, poi unire il cioccolato e la zuccata tagliata a piccoli dadini.
Stendere la frolla col matterello, usarla per foderare degli stampini monoporzione dalla forma simile a quella di un seno, riempire con un cucchiaio di ripieno e chiudere con un disco di pasta frolla.
Infornare a 180 °C per 20-25 min circa.
Preparare la glassa: montare gli albumi a neve, aggiungere lo zucchero e il succo di limone, versare sulle minne a temperatura ambiente e terminare con una mezza ciliegia candita.

Ingredients:
For the pastry:
600 g (20 oz) flour
120 g (4 oz) lard
2 eggs
the seeds of 1 vanilla pod
150 g (1⅓ cups) confectioner's sugar
For the filling:
500 g (18 oz) ricotta
80 g (½ cup) sugar
100 g (3½ oz) dark chocolate chips
100 g (3½ oz) candied pumpkin
To frost:
350 g (3 cups) confectioner's sugar
2 tbsps lemon juice
2 egg whites
candied cherries

Make the pastry by mixing all the ingredients, and place in the refrigerator. For the filling, mix the ricotta and sugar, then sieve and add the chocolate and the diced candied pumpkin. Roll out the pastry with a rolling pin and line breast-shaped tartlet moulds, adding to each a spoonful of filling; close with a round of pastry.
Bake at 180 °C (355 °F) for about 20–25 minutes.
Prepare the frosting by beat the egg whites until stiff, add sugar and lemon juice, pour over the minne *at room temperature and garnish with half a candied cherry.*

Vino *Wine:*
Solacium - Moscato di Siracusa DOC - Pupillo

Piazza Armerina
Villa del Casale

Pantelleria

Baci panteschi

Un bacio è un'emozione gentile.
Sono parole rotonde in una metrica antica.
Il regalo di una vita, senza biglietto d'accompagnamento.
Più di un amore, è la sua promessa.

La musica profumata di un'estate in montagna.
Un tempo puntuale che non ammette possibilità di deroga.
Una danza incantata per caviglie eleganti.

È un'entità idealmente complessa, e grammaticalmente peculiare.
Perde di vigore, al singolare, e acquista sentimento, se viene declinato.
Perché un bacio è una cosa meravigliosa.
Ma più baci... sono la porta del paradiso.

Così sono i baci panteschi: sempre plurali. Morbidi e croccanti, caldi e freddi, freschi e ricchi insieme. Hanno tratti caratteriali importanti, che incontrano il proprio opposto e si amplificano senza annullarsi. Sono l'unione di due anime sobrie che insieme danno vita ad un dolce sontuoso. L'ordinario che diventa straordinario solo per il gusto di stare insieme. Come dire... la sintesi di un matrimonio perfetto.

I baci panteschi sono frittelle povere fatte di farina, uova e latte, impastate alla densità di una pastella e accompagnate nell'olio bollente da un particolare attrezzo di ferro che gli conferisce la caratteristica forma a fiore. Si mangiano accoppiati a due a due, ripieni di una morbida crema di ricotta dolce con scaglie di cioccolato fondente o scorza di limone grattugiata. La tradizione racconta che siano stati inventati da un povero pastore che volendo fare un regalo e non avendo nulla da donare, addolcì un po' di ricotta e la usò per farcire delle semplici frittelle lavorate a forma di fiore, ottenendo come omaggio per la sua amata un dolce bouquet fiorito.

A kiss is a sweet thrill.
The rounded words of ancient cadence.
The gift of a lifetime, with no card attached.
More than a love, it is a promise.

The perfumed music of a summer in the mountains.
A special time that cannot be postponed.
An enchanted dance for svelte ankles.

A complex ideal entity, strangely grammatical.
It loses it vigour in the singular and acquires sentiment when declined.
Because one kiss is a wonderful thing.
But many kisses... are the gateway to paradise.

Baci panteschi *are just like that: kisses are always plentiful. Soft and crunchy, hot and cold, cool and rich, all in one. They have special characteristics, encountering their opposites and amplifying without losing themselves. They are the union of two humble souls that come together to create a sumptuous sweet. The ordinary becomes extraordinary just for the pleasure of being together. In a nutshell... the essence of the perfect marriage.* Baci panteschi *are plain fritters made of flour, eggs and milk, mixed to the density of a batter and lowered into boiling oil using a special iron that gives them a distinctive flower shape. They are consumed sandwiched with a soft, sweet ricotta cream flavoured with slivers of dark chocolate or grated lemon zest. Local tradition says they were invented by a poor shepherd who wanted to offer a present but had nothing to give, so he sweetened a little ricotta and used it to fill the simple fritters rolled into the shape of flower, making a sweet floral bouquet to delight his beloved.*

Baci panteschi

Baci panteschi

Ingredienti:
Per le frittelle:
4 uova
300 gr farina
350 gr latte
4 gr lievito di birra
olio di semi
zucchero a velo
Per il ripieno:
300 gr ricotta
1 cucchiaio di zucchero o poco più, a seconda della ricotta
la scorza grattugiata di ½ limone biologico

Realizzare il ripieno unendo lo zucchero e la scorza di limone alla ricotta.
Preparare una pastella fluida e senza grumi amalgamando tutti gli ingredienti in una capace terrina.
Scaldare in una pentola abbondante olio di semi e immergervi l'apposito ferro per le frittelle, quindi tuffarlo nella pastella e di nuovo nell'olio caldo, finché la frittella non si stacca da sola e comincia a gonfiarsi.
Scolare le frittelle su carta assorbente, farcirle con il ripieno, accoppiarle a due a due per formare i baci e spolverarle di zucchero a velo.
Servire caldi, col ripieno fresco di frigorifero: il contrasto di temperature vale da solo metà del biglietto.

Ingredients:
For the batter:
4 eggs
300 g (2¼ cups) flour
350 g (1½ cups) milk
4 g (½ tbsp) brewer's yeast
seed oil
confectioner's sugar
For the filling:
300 g (10 oz) ricotta
1 tbsp or so of sugar, depending on the ricotta
the zest of ½ organic lemon

Make the filling by mixing the sugar and lemon zest with the ricotta.
Prepare a smooth, lump-free batter, mixing all ingredients in a large bowl.
Heat plenty of seed oil in a saucepan. Plunge the special "baci" iron in the hot oil, then plunge into the batter and back into the hot oil until the fritter slips off the iron and begins to swell.
Drain the fritters on kitchen paper, fill with the cream, pairing to form kisses, and dust with confectioner's sugar.
Serve hot with the filling chilled in the refrigerator: the contrast in temperatures alone is half the journey.

Vino *Wine:*
Bukkuram - Marco de Bartoli

Genovesi

Genovesi

Ingredienti:
Per la pasta frolla:
250 gr farina grano duro
250 gr farina 00
200 gr zucchero
200 gr di burro a pezzi
4 tuorli
qualche cucchiaio latte freddo
Per la crema pasticcera:
2 tuorli
150 gr zucchero
40 gr amido di mais
½ litro di latte
la scorza grattugiata di ½ limone

Ingredients:
For the short crust pastry:
250 g (2 cups) durum wheat flour
250 g (2 cups) all-purpose white flour
200 g (1 cup) sugar
200 g (7 oz) chopped butter
4 egg yolks
a few tbsps cold milk
For the custard:
2 egg yolks
150 g (¾ cup) sugar
40 g (⅓ cup) corn starch
½ litre (2 cups) milk
the zest of ½ lemon

Mescolare le farine allo zucchero e aggiungere il burro a pezzi, poi i tuorli uno alla volta e latte sufficiente perché la pasta si compatti. Formare una palla, avvolgere con pellicola e fare riposare la pasta in frigo prima di stenderla.

Rompere i tuorli, unirvi lo zucchero e sbattere con una frusta. Sciogliere l'amido in poco latte, aggiungere il latte restante e versarlo sui tuorli sbattendo bene con la frusta. Cuocere a fiamma bassa, mescolando, per 10 minuti circa, finché il composto non risulti molto denso, allontanare dal fuoco e unire la scorza di limone. Versare in una ciotola, coprire con pellicola a contatto e fare raffreddare velocemente.

Riscaldare il forno a 220 °C. Formare con le mani dei rotolini di pasta lunghi 8 cm e larghi 2 cm. Stenderli col matterello e ottenere dei rettangoli di circa 15 x 10 cm. Farcire metà rettangolo con due cucchiai di crema e ripiegare sopra l'altra metà di pasta, facendo uscire l'aria dal ripieno. Tagliare con un coppapasta rotondo e infornare a 220 °C per 7 minuti circa, o fino a colorazione. Spolverare con zucchero a velo e servire tiepide.

Mix both flours with the sugar and add the butter in pieces, then the yolks, one at a time, and just enough milk to ensure the dough is compact. Shape into a ball, wrap in kitchen film and then leave the dough in the refrigerator before rolling out.

Break the yolks, add sugar and whisk well. Dissolve the corn starch in a little milk, then add remaining milk and pour over yolks pounded whisk well. Cook over a low heat for 10 minutes, stirring until the mixture is very thick; remove from heat and add the lemon zest. Pour into a bowl, cover with kitchen film and allow to cool quickly.

Heat the oven to 220 °C (430 °F). Shape rolls of dough that are 8 cm (3 in) long and 2 cm (1 in) wide. Flatten with a rolling pin to make rectangles 15 cm x 10 cm (6 in x 4 in). Fill half of the rectangle with two tbsps of cream and fold over the other half of the dough, pressing the air out of the filling. Cut rounds with a pastry cutter and bake at 220 °C (430 °F) for 7 minutes, or until brown. Dust with confectioner's sugar and serve warm.

Vino *Wine:*
Vecchio Samperi Ventennale
Marco de Bartoli

Pasticceria

Biscotti di mandorla
Almond biscuits

Ingredienti:
1 kg mandorle pelate
1 kg zucchero
15 albumi
scorza grattugiata di limone
vaniglia

Ingredients:
1 kg (35 oz) peeled almonds
1 kg (35 oz) sugar
15 egg whites
zest of lemon
vanilla

Macinare insieme le mandorle, lo zucchero e gli aromi, unire gli albumi e lavorare fino ad ottenere una pasta omogenea e consistente.
Dare ai biscotti la forma desiderata (a S, a bastoncino, a bottone), farli rotolare nelle mandorle a filetti, o nei pinoli, o nei confettini al gusto di anice, e infornarli a 180 °C per 15 minuti circa.
Mangiarli da soli, o in compagnia, ché ne vale sempre la pena.

Grind together the almonds, sugar and flavourings, add the egg whites and mix to obtain a smooth dough.
Shape the biscuits as preferred (an S, a stick, a button), roll in the almond flakes or in pine nuts, or anise-flavoured sugar, and bake at 180 °C (355 °F) for 15 minutes.
Eaten alone or in company, they are always a pleasure.

Vino *Wine:*
Vito Curatolo Arini
Marsala Superiore Riserva
Baglio Curatolo Arini 1875

Il mandorlo
Almonds

Narra il mito che un giorno la principessa tracia Fillide incontrò il figlio di Teseo, Acamante, sbarcato nel suo regno durante una sosta del lungo viaggio che lo avrebbe portato a Troia. I due giovani si innamorarono, ma Acamante fu costretto a ripartire con gli Achei per partecipare alla guerra che sarebbe diventata celebre grazie ai canti di Omero. Fillide, dopo aver atteso per dieci lunghi anni che la guerra finisse, non vedendo tornare Acamante tra i superstiti vittoriosi e pensando che fosse stato ucciso, si lasciò morire per la disperazione.
La dea Atena, commossa per la triste sorte della ragazza, la trasformò in un albero di mandorlo e quando Acamante, il giorno seguente, tornò in Tracia dalla sua amata, poté abbracciarne solo il nudo tronco. Allora i rami del mandorlo, per ricambiare le sue carezze, si riempirono di fiori anziché di foglie, e da allora l'abbraccio si ripete ogni anno, a primavera, in memoria di quell'amore infelice.
Il mandorlo è una pianta arborea che raggiunge un'altezza compresa tra i cinque e gli otto metri, nativa dell'Asia sud-occidentale. Si diffuse molto presto nei paesi del Mediterraneo per la bellezza dei suoi fiori e la bontà del suo seme, sbarcò nell'Italia meridionale insieme ai Greci e la sua coltura in Sicilia è ben attestata già a partire dall'età romana.
Poiché l'albero cresce bene in un clima temperato-caldo e si adatta facilmente ai terreni calcarei, la sua coltivazione nel territorio siciliano si è diffusa in modo capillare, al punto da arrivare a modificarne sensibilmente alcuni tratti, come nel caso della Valle dei templi ad Agrigento e delle campagne intorno a Siracusa, Avola e Noto.
La sua coltura è diventata negli anni così importante da incoronare, all'inizio del 1900, la provincia di Agrigento come il primo produttore mondiale di mandorle, e da rappresentare per anni la principale fonte di reddito per quasi tutta la sua popolazione. Oggi la forza produttiva della città è cambiata e Agrigento non detiene più il primato di quantità, pur mantenendo inalterati gli eccezionali parametri qualitativi che ne fanno un unicum nel panorama mondiale, ma la mandorla rimane comunque alla base della cultura gastronomica e dell'economia locale, e la sua importanza viene celebrata ogni anno durante la "Sagra del mandorlo in fiore", a primavera,

quando la Valle dei templi si ricopre di un suggestivo manto bianco e rosa, delicato come il velo di una sposa.
La varietà più pregiata a livello mondiale non arriva da Agrigento, ma viene prodotta sempre in Sicilia ed è la famosa Pizzuta d'Avola: una mandorla elegante, piatta, dai contorni regolari ed eccellente nel gusto, ricercata soprattutto per la produzione di confetti.
Il consumo di mandorle, incoraggiato da dietologi e nutrizionisti per l'apporto di omega 3, vitamina E, magnesio e potassio, e per l'importanza nella diminuzione dei rischi di malattie cardiovascolari, è alla base della dieta mediterranea e del patrimonio dolciario non soltanto siciliano, ma mondiale.

According to legend, one day the Thracian princess Phyllis met Acamas, son of Theseus, as he travelled in her kingdom during the long voyage to Troy. The two fell in love but Acamas was forced to depart with the Achaeans to fight in the war that would become famous in the verses of Homer. Phyllis waited ten long years for the war to end, and when she did not see Acamas among the returning victorious survivors, thought that he had been killed, and died of grief.
The goddess Athena, moved by the girl's tragic end, turned her into an almond tree, and when Acamas arrived the next day in Thrace to be reunited with his beloved, all he found to embrace was a bare trunk. To return his caresses, the branches of the almond tree sprouted blossoms rather than leaves, and since then this embrace has been repeated every year in spring, in memory of their ill-fated love.
The almond tree reaches a height of between 5–8 metres (15–25 feet), and is native to south-western Asia. It soon spread to the countries of the Mediterranean thanks to the beauty of its flowers and the excellent flavour of its seeds, and was introduced to southern Italy by the Greeks. Its cultivation in Sicily has been well documented since the Roman period. Since the tree grows well in a temperate-hot climate, and easily adapts to limestone soils, it was soon grown all over Sicily, so extensively that it noticeably changed the landscape in some areas, such as the Valley of the Temples at Agrigento and the

countryside around Siracusa, Avola and Noto.

Over time, almonds became an increasingly important crop, and by the early 1900s the province of Agrigento was the world's leading producer. For years it represented the main source of income for most of the local population. Today, the city produces less, but although Agrigento no longer holds the record for quantity, the outstanding quality of its almonds has remained unchanged, bringing it international renown. Despite this change in fortunes, almonds have retained a fundamental role in local cuisine and economy, and their importance is celebrated every year, at the springtime festival dedicated to the almond trees in blossom, the "Sagra del Mandorlo in Fiore", when the Valley of the Temples is covered with a beautiful white and pink mantle, as delicate as a bridal veil. Nevertheless, the world's most prized variety, while also Sicilian, does not come from Agrigento, but is the famous Pizzuta d'Avola, a flat, elegant almond with a regular profile and excellent flavour, above all used for the production of dragées.

The consumption of almonds is encouraged by dieticians and nutritionists, since they contain omega-3 fatty acids, vitamin E, magnesium and potassium, and play an important role in reducing the risks of cardiovascular diseases. They occupy a central place in the Mediterranean diet and in the patisserie tradition not only of Sicily, but worldwide.

Torta Savoia
Savoia Cake

Ingredienti:
Per i fogli Savoia:
6 uova
70 gr zucchero
35 gr miele
70 gr farina
35 gr amido di mais
Per la farcia:
200 gr pralinato di nocciola
300 gr cioccolato fondente
35 gr zucchero a velo
Per la glassa:
400 gr cioccolato fondente

Ingredients:
For the Savoia sheets:
6 eggs
70 g (1/3 cup) sugar
35 g (1 oz) honey
70 g (1/2 cup) flour
35 g (1/4 cup) corn starch
For the filling:
200 g (7 oz) hazelnut praline
300 g (10 oz) dark chocolate
35 g (1/4 cup) confectioner's sugar
For the frosting:
400 g (14 oz) dark chocolate

Montare a lungo le uova con lo zucchero, unire il miele, sempre mescolando, e le polveri setacciate insieme. Versare il composto in una leccarda ad un'altezza di tre mm circa ed infornare a 180 °C fino a colorazione. Ripetere l'operazione fino a terminare il composto, tenendo presente che per comporre la torta sono necessari sei "fogli".
Una volta raffreddati i fogli ottenuti, copparli con un cerchio da pasticceria del diametro desiderato, e tenerli da parte.
Sciogliere insieme a bagnomaria il pralinato alla nocciola e il cioccolato. Aggiungere lo zucchero a velo e fare intiepidire. Montare la torta spalmando la crema sui fogli, tranne sull'ultimo, e fare riposare in frigo all'interno di un cerchio da pasticceria, per mantenere la forma. Capovolgere la torta su una gratella.
Temperare il cioccolato fondente: tritarlo e farne sciogliere 2/3 al microonde fino a raggiungere una temperatura di 45-50 °C. Aggiungere il cioccolato restante e mescolare. Il cioccolato è pronto quando raggiunge la temperatura di 30-31 °C. Versarlo al centro della torta e stenderlo in modo omogeneo con una spatola.

Whisk the eggs and sugar at length, add the honey, stirring, and sieve in the flour and corn starch. Pour the mixture onto an oven tray to a height of 3 mm (1/10 in) and bake at 180 °C (355 °F) until brown. Repeat the operation until the dough is finished, keeping in mind that the cake requires six "sheets". Once cooled, cut rounds with a pastry cutter of the desired diameter, and set aside.
In a double boiler melt the hazelnut praline with the chocolate. Add the confectioner's sugar and leave to cool. Assemble the cake by spreading the cream on all the sheets, except the last, then place in the refrigerator, using a cake tin to keep in shape. Tip the cake onto a wire rack.
Temper the chocolate by chopping and melting 2/3 in a microwave until it reaches a temperature of 45–50 °C (115–120 °F). Add the remaining chocolate and stir. The chocolate is ready when it reaches a temperature of 30–31 °C (86–88 °F). Pour into the centre of the cake and spread evenly with a spatula.

Vino *Wine:*
Kaid Vendemmia Tardiva
Alessandro di Camporeale

Iris

Iris

Ingredienti:
Per la pasta:
500 gr farina manitoba
50 gr strutto
50 gr zucchero
250 ml latte
1 uovo
un pizzico di sale
20 gr lievito di birra
acqua tiepida q.b.
Per la farcia:
400 gr ricotta
150 gr zucchero
100 gr gocce cioccolato
 fondente
Per friggere:
2 uova sbattute
pangrattato
olio di semi

Setacciare la farina e lavorarla con lo strutto, il lievito di birra sciolto in poca acqua tiepida, lo zucchero e il sale. Quando il composto sarà morbido, unire l'uovo sbattuto e lavorare con vigore, aggiungendo eventualmente poca acqua tiepida fino ad ottenere una consistenza elastica. Coprire e fare riposare per un'ora almeno.

Nel frattempo preparare la farcia mescolando la ricotta con lo zucchero e passando la crema al setaccio, poi unire le gocce di cioccolato.

Quando la pasta sarà ben lievitata, staccarne dei pezzi di 100 gr e stenderli col matterello per ricavarne dei cerchi spessi un cm. Farcire con un cucchiaio di crema e chiudere bene i bordi dando la forma di un piccolo panino tondo. Porre le iris in una leccarda foderata con carta da forno, avendo cura di rivolgere in basso la parte della chiusura, quindi fare riposare per mezz'ora. Passare le iris nelle uova sbattute, poi nel pangrattato, friggerle in abbondante olio caldo e tamponarle con carta assorbente.

Ingredients:
For the dough:
500 g (18 oz) Manitoba flour
50 g (2 oz) lard
50 g (¼ cup) sugar
250 ml (1 cup) milk
1 egg
a pinch of salt
20 g (2 tbsps) brewer's yeast
warm water to taste.
For the filling:
400 g (14 oz) of ricotta
150 g (¾ cup) sugar
100 g (3½ oz) dark chocolate
 chips
For frying:
2 beaten eggs
breadcrumbs
seed oil

Sift the flour and knead in the lard, add the yeast dissolved in warm water, sugar and salt. When the mixture is soft, add the beaten egg and knead vigorously, adding warm water if needed to achieve a pliable consistency. Cover and leave to stand for at least an hour.

Meanwhile prepare the filling by mixing the ricotta with the sugar and sieving the cream, then add the chocolate chips.

When the dough is leavened, detach chunks of 100 g (3½ oz) and roll out with a rolling pin to obtain round of 1 cm (⅓ in) in height. Fill with a spoonful of cream and gather the edges to make a small round bun. Lay all the iris on an oven tray lined with baking parchment, making sure to place them with the gathered edge underneath, then leave for half an hour. Dredge the iris in beaten egg, then in bread crumbs and fry in plenty of hot oil, then blot with kitchen paper.

Vino *Wine:*
Moscato di Zucco
Cusumano

Gelato di campagna
Country ice cream

Ingredienti:
900 gr zucchero
150 gr mandorle intere
75 gr farina di mandorle
75 gr pistacchi interi
80 gr frutta candita a cubetti
120 gr acqua
coloranti naturali q.b.
 (verde, rosa e marrone)

Ingredients:
900 g (4½ cups) sugar
150 g (6 oz) whole almonds
75 g (½ cup) almond flour
75 g (2½ oz) whole pistachios
80 g (3 oz) diced candied fruit
120 g (½ cup) water
natural colourings as preferred
 (green, pink, brown)

Versare in un pentolino l'acqua e lo zucchero e portare ad una temperatura di 70 °C.
Aggiungere la frutta secca e la farina di mandorle, mescolare bene, poi in ultimo aggiungere la frutta candita e allontanare dal fuoco.
Dividere il composto in parti uguali e colorare separatamente, continuando a mescolare in maniera energica. In un unico stampo rettangolare sistemare gli impasti diversamente colorati e fare riposare in frigo per una notte.
Sformare e tagliare a fette come un gelato.

Pour the water and sugar into a saucepan and heat to a temperature of 70 °C (160 °F).
Add the dried fruit and almond flour, mix well, then add the candied fruit and remove from heat.
Divide the mixture into equal parts and colour separately, stirring vigorously. In a single rectangular mould place the different colours of mixture and leave in a refrigerator overnight.
Tip out and cut into slices like ice cream.

Vino *Wine:*
Anima Mediterranea
Cantine Rallo

Il pistacchio
Pistachios

Originario di una zona dell'Asia compresa tra l'Iran e la Siria, il pistacchio è un albero molto alto di cui si utilizzano i frutti dotati di un guscio chiaro e sottile, contenenti un unico seme di colore verde.

La sua coltura è antichissima e ne troviamo traccia già nella Bibbia quando si narra che Giacobbe offrì i suoi frutti in omaggio al Faraone d'Egitto. Se Assiri e Greci se ne servivano come pianta officinale, afrodisiaco o antidoto contro i morsi degli animali velenosi, per i Persiani la coltivazione dei pistacchi era sinonimo di ricchezza e status sociale elevato. Secondo la leggenda, fu coltivato nei giardini pensili di Babilonia e venne molto apprezzato dalla regina di Saba, che riservava per sé e la sua corte la produzione di pistacchi dell'intero territorio.

Il suo ingresso in Italia, e precisamente in Sicilia, in Puglia, Campania e Liguria, risale al 30 d. C., durante il regno di Tiberio, come testimoniato da Plinio il Vecchio nella sua *Naturalis Historia*. Tuttavia, non trovando un habitat climatico favorevole, l'albero del pistacchio molto presto smise di fare frutti e inselvatichì. Furono poi gli Arabi nel X secolo d. C. ad intraprenderne la coltivazione che trovò nell'isola il terreno ideale per una crescita rigogliosa.

La coltivazione del pistacchio, dunque, una volta diffusa anche tra Agrigento e Caltanissetta, oggi è concentrata nella provincia di Catania e soprattutto intorno al comune di Bronte, dove, tra le sciare (accumuli di lava) dell'Etna, si è creato un eccezionale connubio tra la pianta e il terreno continuamente concimato dalle ceneri del vulcano. Il risultato è un frutto che, per qualità, gusto e aroma, è nettamente superiore a tutta la restante produzione mondiale.

Tuttavia, l'elevato costo del pistacchio dovuto all'impossibilità di meccanizzare le colture e la raccolta dei frutti fatta a mano in terreni lavici accidentati, ha determinato una radicale riduzione nella sua coltivazione per la massiccia presenza sul mercato di varietà provenienti dal Medio Oriente e dagli Stati Uniti, caratterizzate da semi poco saporiti e di colore meno intenso, ma di dimensioni maggiori.

Il pistacchio si vende col guscio e sgusciato, e si consuma al naturale o tostato. Viene ampiamente impiegato in gastronomia, ma la sua destinazione privilegiata è il settore dolciario, soprattutto quello siciliano, dov'è protagonista indiscusso nella produzione di gelati, torte, creme, biscotti e confetti.

Originally from an area of Asia between Iran and Syria, the pistachio is an extremely tall tree whose light-coloured fruits have a thin shell containing a single green seed.

It has been cultivated since ancient times, and is even mentioned in the Bible, where it is recounted that Jacob offered its fruits as a homage to the Pharaoh of Egypt. While the Assyrians and Greeks used it as a medicinal plant, an aphrodisiac and an antidote against the bite of poisonous animals, the Persians saw the cultivation and commerce of pistachios as being synonymous with wealth and high social status. According to legend, it was grown in the hanging Gardens of Babylon and was highly appreciated by the Queen of Sheba, who reserved the pistachio production of the entire kingdom for herself and her court.

Its introduction to Italy – specifically Sicily, Puglia, Campania and Liguria – dates back to 30 AD, during the reign of Tiberius, as recounted by Pliny the Elder in his Naturalis Historia. *However, since the climate was unfavourable, the pistachio tree soon stopped producing fruit and grew wild. It was the Arabs, in the tenth century AD, who recommenced cultivation on the island, above all on the slopes of Etna, which provided ideal soil for a vigorous crop.*

The cultivation of the pistachio, although once widespread also in the Agrigento and Caltanissetta areas, today is concentrated in the province of Catania and above all around the town of Bronte, where, amidst the lava flows of Etna, pistachio trees grow in perfect harmony with the local soil, continuously fertilized by volcanic ash. The resulting fruit, in terms of quality, taste and aroma, is noticeably superior to products from elsewhere in the world.

However, the high cost of pistachios, due to the impossibility of using mechanized farming methods, with the fruit picked by hand on rugged volcanic terrain, has led to a drastic fall in production figures. Moreover, the market is swamped with varieties from the Middle East and the United States, whose seeds lack flavour and are less intense in colour, but are larger.

Pistachios are sold whole or shelled, and can be eaten as they are or toasted. They are widely used in cookery for the production of salamis and sausages, but are particularly sought after by the confectionery and patisserie sector, especially in Sicily, where they play a crucial role in the production of ice cream, patisserie and dragées.

Merletti di mandorle
Almond doilies

Ingredienti:
Per la parte esterna:
200 gr burro morbido
200 gr zucchero a velo
150 gr farina
150 gr albumi
Per la parte interna:
150 gr zucchero
40 gr farina
80 gr burro fuso
90 gr Calvados
80 gr lamelle di mandorle

Ingredients:
For the outer ring:
200 g (7 oz) softened butter
200 g (1 cup) confectioner's sugar
150 g (1¼ cup) flour
150 g (7 oz) egg whites
For the interior:
150 g (¾ cup) sugar
40 g (1/3 cup) flour
80 g (3 oz) melted butter
90 g (4 tbsps) Calvados
80 g (3 oz) almond slivers

Per la parte esterna: lavorare a lungo il burro con una spatola, unire lo zucchero a velo e aggiungere gli albumi poco alla volta. Quando l'impasto sarà omogeneo, incorporare la farina.
Per la parte interna: miscelare le polveri, aggiungere il burro fuso, il Calvados e le mandorle, quindi fare riposare un'ora circa.
Posizionare su una leccarda da forno coperta con un tappetino di silpat o con carta da forno alcuni cerchi da pasticceria di 8 cm di diametro. Con un sac à poche dalla bocchetta liscia inserire in ciascuno prima la pasta per il bordo, poi terminare distribuendo bene la parte interna, come a formare un merletto. Infornare i biscotti a 200 °C fino a doratura.
Quando i merletti si saranno colorati in modo omogeneo, sfornarli e piegarli delicatamente su un matterello, fino a raffreddamento.

For the outer ring: work the butter with a spatula then add the confectioner's sugar and the egg whites a little at a time. When the mixture is smooth, stir in the flour.
For the interior: mix the sugar and flour, add the melted butter, Calvados and almonds, then leave for about an hour.
On an oven tray covered with baking parchment or a silpat mat place pastry circles of 8 cm (3 in) in diameter. Use a sac à poche with a smooth nozzle to fill each one, first with the dough for the outer ring, then fill in with the almond mix to make a doily effect. Bake the doilies at 200 °C (390 °F) until golden brown.
When the doilies are evenly coloured, remove from the oven and gently curve them around a rolling pin and leave to cool.

Vino *Wine:*
Vito Curatolo Arini
Riserva Storica 1988
Baglio Curatolo Arini 1875

Catania, Monastero dei Benedettini
Catania, Benedictine monastery

Francesco Laurana,
Busto di Eleonora d'Aragona
(Palermo, Palazzo Abatellis)

Latte di mandorle
Almond milk

Ingredienti:
150 gr mandorle intere
150 gr mandorle pelate
300 gr zucchero
300 gr acqua

Ingredients:
150 g (6 oz) whole almonds
150 g (6 oz) peeled almonds
300 g (1½ cups) sugar
300 g (12 tbsps) water

Mettere le mandorle nel mixer insieme a 100 gr di zucchero e tritarle fino ad ottenere una farina fine. Versare il composto così ottenuto in una pentola insieme all'acqua e allo zucchero restante e scaldare facendo attenzione a non raggiungere l'ebollizione.
Fare freddare, quindi conservare in frigorifero per un giorno intero. Filtrare il latte ottenuto con un colino o un pezzo di lino bianco.
Servire freddo.

Put the almonds in a blender along with 100 g (½ cup) sugar and blitz to obtain a fine powder. Pour the powder into a saucepan with the water and the remaining sugar; heat but do not bring to the boil.
Leave to cool, then refrigerate for a whole day. Filter the milk through a strainer or a piece of white linen.
Serve cold.

Scorzette di arancia al cioccolato

Chocolate-coated orange zest

Ingredienti:
200 gr scorze arance biologiche
200 gr acqua
200 gr zucchero
acqua per sbianchire
cioccolato fondente

Ingredients:
200 g (7 oz) organic orange zest
200 g (8 tbsps) water
200 g (1 cup) sugar
water to blanch
dark chocolate

Lavare le arance ed eliminare le calotte superiori e inferiori, quindi staccare le scorze in spicchi, cercando di non rovinarle, e tagliarle in modo regolare nel senso dell'altezza.

Mettere le scorzette in una pentola con abbondante acqua fredda, portarle a bollore e cambiare l'acqua. Ripetere questo procedimento tre volte, così da eliminare il gusto amaro dell'albedo.

Scolare le scorzette, quindi porle in un tegame con lo stesso peso di acqua e di zucchero e farle cuocere a fuoco medio fino a canditura. Dopo circa venti minuti, quando le scorzette saranno pronte, allontanarle dal fuoco, disporle su una gratella e farle asciugare bene.

Fondere il cioccolato a bagnomaria e intingervi dentro le scorzette di arancia candita. Fare asciugare su una teglia coperta con carta da forno.

Wash the oranges then top and tail. Peel off the skin in slices, trying not to damage them, and cut them into strips of a similar size.

Put the strips in a pan with plenty of cold water, bring to the boil and change the water. Repeat this procedure 3 times to eliminate the bitterness of the pith.

Drain the strips, then put them in a pan with similar amounts of water and sugar, and cook over a medium heat until they are candied. After about 20 minutes, when the candied zest is ready, remove from heat, place on a wire rack and leave to dry thoroughly.

Melt the chocolate in a double boiler and dip the candied zest then leave to dry on a tray lined with baking parchment.

Vino *Wine:*
Marabino
Moscato della Torre

Dolci delle feste
Patisserie for special occasions

Olivette di sant'Agata *Olivette di sant'Agata*	91
Ossa di morto *Ossa di morto*	94
Testa di turco *Testa di turco*	101
Pignolata *Pignolata*	106
Cannoli *Cannoli*	114
Sfince di san Giuseppe *Sfince di san Giuseppe*	120
Cassata *Cassata*	127
Pignoccata *Pignoccata*	130
Agnello di marzapane e pistacchi *Pistachio and marzipan lamb*	139
Gelo di mellone *Gelo di mellone*	145
Frutta di martorana *Martorana fruits*	151
Pupi di zucchero *Sugar pupi*	157
Biscotti di san Martino *San Martino Biscuits*	160
Cuccia *Cuccia*	165
Arancine dolci al cioccolato *Sweet chocolate arancine*	166
Buccellato *Buccellato*	175
Torrone/cubbaita *Nougat /cubbaita*	179

Olivette di sant'Agata

Piccole e garbate, della dimensione di un soffio. Appetitose come la colazione in campagna una mattina di primavera, e verdi come la vita imperiosa. Giovani della giovinezza vera, quella dell'anima, e lisce come talloni che non conoscono suolo. Lucide come la prima lacrima di gioia dopo il dolore, e buone come il sorso d'acqua che dà inizio alla giornata.
Racchiudono un mondo incantato dietro un aspetto ordinario.
E sono capaci della magia più grande, quella delle piccole cose.

Le Olivette di sant'Agata sono piccoli dolci di pasta di mandorle, profumati al rum e colorati di verde, preparati a Catania tra gennaio e febbraio per celebrare la festa più importante, quella di sant'Agata, patrona della città. La forma di oliva vuole ricordare un miracolo verificatosi durante la vita di *Aituzza*, come la chiamano affettuosamente i suoi devoti, quando la vergine, rea di essersi negata al proconsole Quinziano, mentre veniva tradotta in carcere dai soldati, si inginocchiò per allacciarsi un calzare e nel luogo in cui aveva sfiorato terra nacque un ulivo che diventò subito grande, rigoglioso e carico di frutti.
Nel centro storico della città illuminato a festa, tra il 3 e il 5 febbraio, la *vara* (il fercolo) della santa viene portata in processione da centinaia di devoti vestiti col tradizionale *saccu*, un saio bianco stretto da un cordone, la *scuzzetta*, una cuffia nera, fazzoletto e guanti bianchi, insieme a dodici *candelore* appartenenti alle corporazioni degli artigiani cittadini, cioè grosse costruzioni in legno riccamente decorate contenenti al proprio interno un cero, che vengono portate a spalla con una caratteristica andatura barcollante detta *annacata*. La festa di sant'Agata è stata dichiarata dall'UNESCO Bene Etno Atropologico della città di Catania e costituisce oggi una delle più importanti feste cattoliche nel mondo per affluenza, un vero capolavoro che si rinnova ogni anno grazie al suggestivo incontro tra fede e folklore.

Small, discreet, the size of a whisper. Tasty as a country picnic on a spring day, and as green as thriving life. Young like true youth, that of the soul, and smooth as soles that have never touched the ground. Sparkling like the first tears of joy after sorrow, and delicious as the sip of water that starts the day. They capture an enchanted world within their commonplace appearance. They have the power of enchantment, the power of small things.

Olivette di sant'Agata *are small marzipan sweets, scented with rum and tinted green, made in Catania in January and February for the important celebrations dedicated to Saint Agatha, the city's patron. The olive shape is an homage to a miracle performed during the life of "Aituzza", as her devotees fondly call the virgin saint, whose only crime was to rebuff the proconsul Quintianus. While she was being taken to prison by soldiers, she knelt down to tie her sandal and where she touched the earth, an olive tree sprang up, growing large and lush, heavy with fruit. In the city's old centre, glowing with festive lights on 3–5 February, the saint's bier is carried in procession by hundreds of devotees dressed in the traditional "saccu", a white habit tied with a cord, a black cap called a "scuzzetta", a neckerchief and white gloves, along with 12 "candelore", the massive ornate wooden structures containing a huge candle, representing each of the city's guilds and carried shoulder high, with a deliberate rocking gait called the "annacata". The feast of Saint Agatha is one of UNESCO's acknowledged events for the city of Catania and one of the most important Catholic festivals the world over for attendance. This thrilling feast day is repeated every year thanks to a fascinating fusion of faith and folklore.*

Olivette di sant'Agata
Olivette di sant'Agata

Ingredienti:
500 gr farina di mandorle
500 gr zucchero
125 gr acqua
i semi di un baccello di vaniglia
colorante alimentare verde
2 cucchiai di rum o maraschino o liquore Strega
zucchero semolato per finire

Ingredients:
500 g (18 oz) almond flour
500 g (18 oz) sugar
125 g (½ cup) water
seeds of 1 vanilla pod
green food colouring
2 tbsps rum, maraschino or Strega liqueur
caster sugar for dredging

In un pentolino versare l'acqua e lo zucchero, portare sul fuoco e fare bollire. Appena lo zucchero comincia a filare, allontanare dal fuoco e unire la farina di mandorle e la vaniglia continuando a mescolare, in modo che gli ingredienti si amalgamino bene senza formare grumi.

Versate l'impasto sul piano di lavoro leggermente inumidito, meglio un tavolo di marmo, e lavorarlo a lungo finché diventi liscio e compatto.

Aggiungere alla pasta il colorante verde fino ad ottenere un colore verosimile, aromatizzare con il liquore prescelto e amalgamare bene. Staccare dei piccoli pezzi di pasta, lavorarla tra le mani dandole la forma di olivette e farla rotolare nello zucchero.

Pour the water and sugar into a saucepan and bring to the boil. When the sugar starts to thread, remove from heat and add the almond flour and vanilla, stirring so the ingredients form a smooth paste.

Pour onto a lightly moistened work surface, preferably a marble slab, and work at length, until it becomes smooth and compact.

Add green colouring to the paste to obtain a realistic olive nuance, aromatize with the chosen liqueur and mix well. Break off small pieces and shape into "olives", then roll in sugar.

Vino *Wine:*
Zichidì
Passito di Pantelleria Florio

Catania, Piazza del Duomo

Ossa di morto

Ossa di morto

Ingredienti:
500 gr farina
600 gr zucchero
150 ml acqua
½ cucchiaino chiodi di garofano in polvere
½ cucchiaino cannella in polvere

Ingredients:
500 g (18 oz) flour
600 g (3 cups) sugar
150 ml (6 tbsps) water
½ tsp powered cloves
½ tsp powered cinnamon

Versare in un pentolino l'acqua e portare a bollore, quindi unire lo zucchero, aspettare che si sciolga e poi aggiungere gli altri ingredienti. Mescolare fino ad ottenere un impasto liscio e omogeneo. Allontanare dal fuoco e fare raffreddare.

Quando il composto si sarà freddato, formare un filoncino e tagliare dei pezzetti di circa tre cm di lunghezza, imprimendo sopra ciascuno i rebbi di una forchetta.

Posizionare i biscotti su una leccarda coperta di carta da forno, ben distanziati tra loro e coperti da un velo, e fare asciugare al sole per due o tre giorni senza mai girarli. Al quarto giorno eliminare il velo e infornare a 180 °C, finché lo zucchero sciolto non uscirà dalla base di ciascun biscotto e si allargherà sulla leccarda assumendo un bel colore caramellato.

Far sciogliere in bocca, ad occhi chiusi, altrimenti non vale.

Pour the water into a saucepan and bring to the boil, then add the sugar, wait for it to dissolve, and add the other ingredients. Mix until the paste is smooth and compact. Remove from heat and allow to cool.

When cool, shape a long roll and cut into pieces about 3 cm (1 in) in size, pressing each one lightly with the prongs of a fork.

Place the biscuits on an oven tray lined with baking parchment, leave plenty of space around each one and cover with a veil, then dry in the sun for 2-3 days without turning. On the 4th day, remove the veil and bake at 180 °C (355 °F), until the dissolved sugar melts out from under each biscuit and spreads across the tray, in a lovely caramel colour.

Close your eyes and allow to melt in your mouth. No cheating now.

Vino *Wine:*
Acqua Madre
Cantine Rallo

Palazzolo Acreide,
Festa di San Paolo
*Palazzolo Acreide,
Festival of Saint Paul*

Testa di turco
Testa di turco

La testa di turco è più di un dolce. È una storia. Il racconto di una paura talmente profonda da essere tramandata come bagaglio genetico, insieme alla conformazione delle ossa e alla composizione del sangue. Davide contro Golia. *Mamma li turchi* e l'onore ferito. Un sacrosanto diritto alla conservazione della specie e alcuni esecrabili pregiudizi razziali. Tutto insieme, concentrato in un solo boccone, in un meraviglioso scacco al re. Perché i siciliani, si sa, sono gente che non dimentica. E a loro non basta vincere. Preferiscono trionfare, assaporando il morbido gusto del successo farcito di golosa crema ed elegantemente adagiato sopra un piatto d'argento. E celebrare la propria vittoria con la creazione di un dolce straordinario.

Narra la storia, o forse la leggenda, che la battaglia decisiva tra normanni, guidati dal conte Ruggero, e saraceni, con a capo l'emiro Belcane, si sia combattuta in una scura notte di marzo del 1091, in provincia di Scicli, nella pianura che guarda il mare di Donnalucata. Quando la sorte dei siciliani sembrava ormai segnata e la libertà persa per sempre, apparve in aiuto dei cristiani la Madonna dei Milici, ribattezzata da allora Madonna delle Milizie, che riuscì a scacciare via dall'isola gli infedeli saraceni su un cavallo bianco, con indosso un corsetto rosso, una corona d'oro e in mano una lunga spada lucente. La testa di turco è un dolce di origine carnevalesca che si prepara a Scicli, nel ragusano, e a Castelbuono, in provincia di Palermo, con tecniche e ricette diverse, ma con il comune obiettivo di celebrare la cacciata dei saraceni dall'isola e la fine dell'incubo turco. Il dolce ragusano è un suggestivo bignè a forma di grosso turbante, ripieno di ricotta o crema pasticcera, che viene preparato tutto l'anno e consumato soprattutto in occasione della festa della Madonna delle Milizie, patrona di Scicli, l'ultima settimana del mese di maggio. La testa di turco madonita è, invece, un dolce al cucchiaio, composto da una crema di latte aromatizzata con cannella e scorza di limone, e arricchito da una croccante sfoglia fritta. Protagonista della "Sagra della testa di turco" organizzata in occasione della festa dell'Immacolata Concezione, l'8 dicembre, è diventato un vero e proprio simbolo del comune di Castelbuono.

A testa di turco *is more than confectionery. It is a story. The tale of a fear so deep that is has been handed down with DNA, along with bone shape and blood group. David against Goliath. Oh, lord, the Turks and coming and honour is lost. The undisputed right to preservation of the species and some obnoxious racial prejudice. All together, concentrated in a single bite, in a stunning "check!". Because we all know that Sicilians never forget. And they don't just win: they triumph and relish the soft taste of success filled with tasty cream, elegantly served on a silver platter.*

They celebrate their victory by creating a wonderful sweet pastry that tells the story, or perhaps the legend, of the decisive battle between the Normans of Count Roger and the Saracens of Emir Belcane, fought on that dark night of March 1091, on the plain overlooking the sea of Donnalucata, in the province of Scicli. When the fate of the Sicilians seemed settled and freedom lost forever, Our Lady of Milici (now "Milizie") appeared, wearing a red sash, a golden crown, carrying a long sword and riding a white horse, to help the Christians by driving the infidel Saracens off the island. The testa di turco, *the Turk's head, is a pastry that was originally made for Carnival, found in Scicli, Ragusa and in Castelbuono, in the province of Palermo. It is made in different ways but its shared aim is to celebrate the routing of the Saracens off the island and the end of Turkish terror. The Ragusa version is a lovely turban-shaped beignet, filled with ricotta or confectioner's custard, made and consumed all year round, especially in the last week of May, for the feast of the Madonna delle Milizie, patron of Scicli. The Palermo area* testa di turco *is a milk pudding flavoured with cinnamon and lemon zest, finished with crispy fried pastry. The star of the* Sagra della Testa di Turco *festival, held on the feast of the Immaculate Conception, on 8 December, is now the icon of the town of Castelbuono.*

Testa di turco

Testa di turco

Ingredienti:
Per la crema:
1 lt latte (possibilmente di capra)
80 gr amido
250 gr zucchero
la buccia di un limone biologico
una stecca di cannella
Per le sfoglie croccanti:
1 uovo
100 gr farina
olio di semi per friggere
Per la finitura:
cannella in polvere
diavolicchi di zucchero colorato

Ingredients:
For the cream:
1 l (4 cups) milk (preferably goat)
80 g (3 oz) starch
250 g (1¼ cups) sugar
zest of an organic lemon
a cinnamon stick
For the crispy sheets:
1 egg
100 g (¾ cup) flour
frying oil
Garnish:
ground cinnamon
coloured sugar sprinkles

Sciogliere l'amido in 100 ml di latte e porre sul fuoco il latte restante in una casseruola insieme allo zucchero, la buccia del limone e la stecca di cannella. Quando il latte giunge a bollore, eliminare il limone e la cannella, aggiungere il latte con l'amido e mescolare finché il composto non raggiunga la consistenza di una crema. Allontanare dal fuoco e fare freddare.

Fare una fontana con la farina, rompervi dentro l'uovo e lavorare fino ad ottenere un impasto duro e compatto. Fare riposare la pasta per un'ora coperta da uno strofinaccio pulito, poi stenderla e tagliarla in strisce sottili. Friggere le strisce così ottenute in abbondante olio bollente e asciugarle con carta assorbente.

Alternare in una ciotola le sfoglie croccanti alla crema di latte, fino ad ottenere tre strati, partendo dalle sfoglie e terminando con la crema. Spolverare con cannella in polvere e diavolicchi colorati.

Mangiare con scanzonata allegria.

Dissolve the corn starch in 100 ml (⅜ cup) of milk and place the remaining milk in a saucepan with the sugar, lemon zest and cinnamon stick. Bring to the boil, remove the lemon and cinnamon, add the milk and starch mixture, stirring until the mixture acquires the consistency of a cream. Remove from heat and leave to cool.

Make a well of flour, crack in the egg and knead until dough is firm and compact. Leave for an hour, covered with a clean cloth, then roll out and cut into thin strips. Fry the strips in plenty of boiling oil and dry with kitchen paper.

Use the crispy strips to create 3 layers in a bowl with the cream, starting with the strips and ending with the cream. Dust with ground cinnamon and coloured sugar sprinkles.

Eat with nonchalance and joy.

Vino *Wine*:
Coste di Mueggen
Moscato Passito di Pantelleria
Benanti

Carnevale di Sciacca
Carnival of Sciacca

Scala Infiorata, Caltagirone

Pignolata

Pignolata

La pignolata è il dolce delle contraddizioni per eccellenza.
Ricco e povero, bianco e nero, è semplice e complesso insieme.
Il sole sorge dalla sua morbida copertura, e tramonta sopra la sua anima croccante.
È yin e yang del desiderio, sintesi di ogni contrasto.
Ha una grazia femminea nel delicato aroma di limone e un carattere virile nel sapore rotondo di cioccolato.
È una strada percorsa fino in fondo, un'affinità elettiva.
È il compensarsi della spigolosità nella morbidezza, è l'alfa e l'omega del gusto.

La pignolata è un dolce di origine romana e di tradizione povera: con gli avanzi dell'impasto usato per confezionare i sontuosi dolci di carnevale si formavano delle piccole pigne (da cui il nome) che, fritte nello strutto e coperte di miele diluito nell'acqua di arance, andavano ad imbandire una vera e propria leccornia sulla mensa dei poveri. Nel tempo il dolce si è evoluto e ha acquisito la tipica copertura fatta di meringa bianca aromatizzata al limone e nera, al cioccolato, che lo ha reso il vessillo bicolore della città sullo stretto.

A pignolata *is a quintessential patisserie contradiction.*
Rich and poor, black and white, simple and complex all at once.
The sun rises from its soft top and sets over its crispy soul.
It is the yin and yang of desire, fusion of all contrasts.
It has a feminine grace in the delicate aroma of lemon and its virile traits come from the rounded chocolate flavour.
It is a road travelled to the very end, an elective affinity.
It is sharpness balanced by softness, the alpha and omega of taste.

The pignolata *is of Roman origin and lowly tradition, using with leftovers of dough from sumptuous Carnival cakes to make small cones (hence the name, a "pigna" is a cone in Italian), then fried in lard and drizzled with honey diluted in orange water to become a real delicacy for the tables of the poor. Over time the sweet has evolved and acquired the typical lemon-flavoured white meringue and dark chocolate toppings that make it the two-tone banner of the city on the Strait.*

Pignolata

Pignolata

Ingredienti:
Per la pasta:
1 kg di farina
4 cucchiai di strutto
12 tuorli
60 gr alcol
Per la frittura:
strutto q.b.
Per la glassa al limone:
400 gr zucchero
100 gr acqua
250 gr albumi
100 gr zucchero
essenza di limone
il succo di due limoni
estratto di vaniglia
Per la glassa al cacao:
500 gr zucchero fondente
500 gr cacao
cannella in polvere
estratto di vaniglia

Sul piano di lavoro versare la farina a fontana e al centro i tuorli, l'alcol e lo strutto. Lavorare fino ad ottenere un impasto omogeneo. Formare dei bastoncini del diametro di un cm, tagliarli all'altezza di due cm e infarinarli. Portare lo strutto a temperatura, friggervi pochi pezzetti di pasta alla volta fino a doratura, scolarli e farli asciugare su carta assorbente.

Per la glassa al limone: preparare una meringa italiana: versare l'acqua e la prima dose di zucchero in un pentolino e portarli alla temperatura di 121 °C. Schiumare gli albumi con la seconda dose di zucchero. Quando lo sciroppo sarà arrivato a temperatura, versare a filo sugli albumi e continuare a montare fino a raffreddamento. Unire alla meringa il succo e l'essenza di limone, l'estratto di vaniglia, versarvi metà della pasta fritta e mescolare. Posizionare sul piatto da portata nella caratteristica forma a montagnola e terminare con altra glassa.

Per la glassa al cacao: in un pentolino amalgamare lo zucchero fondente, il cacao, la cannella e l'estratto di vaniglia. Tuffarvi dentro la pignolata rimasta, disporla accanto a quella al limone e glassare in superficie.

Ingredients:
For the dough:
1 kg (35 oz) of flour
4 tbsps lard
12 egg yolks
60 g (2 tbsps) alcohol
For frying:
Lard as required
For the lemon glaze:
400 g (2 cups) sugar
100 g (4 tbsps) water
250 g (4 oz) egg whites
100 g (½ cup) sugar
lemon essence
the juice of two lemons
vanilla extract
For the chocolate glaze:
500 g (18 oz) fondant sugar
500 g (18 oz) cocoa
ground cinnamon
vanilla extract

Make a well of flour on a work surface, adding egg yolks, alcohol and lard. Work to obtain a smooth mixture then make strips of 1 cm ($1/3$ in) in diameter and 2 cm (1 in) in length. Dredge in flour. Bring lard to temperature, fry a few pieces of dough at a time until golden brown, drain and leave to dry on kitchen paper.

For the lemon frosting: prepare an Italian meringue: pour the water and the first dose of sugar into a saucepan and bring to a temperature of 121 °C (250 °F). Whisk the egg whites with the second dose of sugar. When the syrup reaches room temperature, drizzle over the egg whites and continue to beat until cool. Add the lemon juice and essence, and vanilla extract to the meringue, pour in half of the fried dough strips and mix. Heap on a serving dish and end with more frosting.

For the chocolate frosting: in a small saucepan mix the fondant sugar, cocoa, cinnamon and vanilla extract. Toss in the remaining pignolata *strips, place next to the lemon flavour and frost the surface.*

Vino *Wine:*
Albamarina - Passito di Sicilia
DOC - Cantine Barbera

Cannoli
Cannoli

Maschio è il cannolo, senza ombra di dubbio.

Imperioso, nella sua fisicità.
Protervo, nella certezza del suo turgore.
Perentorio, nella sicumera della sua perfezione.

La sua struttura è essenziale: gli elementi che lo compongono si addizionano senza moltiplicarsi, né confondersi.
Il suo equilibrio è sublime: un abito spigoloso promette un'anima arrendevole, avendo il buon gusto di non celarla.
Il suo ego è assoluto: rifugge ogni inutile orpello con la scanzonata indolenza di chi basta a se stesso, per solleticare l'appetito.

È la fonte di ogni malia.
È la chiave di ogni desiderio.
È il principio di tutte le cose.
È maschio.

Indissolubilmente legato alla sua terra d'origine, il cannolo esige il tributo di un sospiro da ogni emigrato che abbia l'occasione di mangiarlo in terra lontana.
Il suo nome deriva dalla Canna Comune, il cui fusto veniva tagliato in corte sezioni, oggi sostituite da meno romantici tubi in acciaio, utilizzate per avvolgervi la pasta che viene fritta per formare il croccante involucro chiamato *scorcia*. Tradizione vuole che il nome sia legato anche alla canna o *cannolo* di vasche e abbeveratoi, e allo scherzo che lo vide nascere all'interno di un monastero siciliano, quando alcuni monaci buongustai pensarono di festeggiare il Carnevale sostituendo la sublime crema di ricotta all'acqua delle fontane.
Protagonista indiscusso dei banchetti carnevaleschi di un tempo, per la sua straordinaria bontà il cannolo si mangia oggi in ogni periodo dell'anno, e si regala ad amici e parenti in numero di dodici, o di suoi multipli, e per tradizione mai in quantità dispari.
Se la sostanza del dolce, una cialda croccante di vino e farina che abbraccia una morbida crema di ricotta e zucchero, non cambia mai, variabili sono invece le sue dimensioni, che spaziano dai

canonici quindici centimetri del cannolo standard, agli otto del sobrio cannolicchio palermitano, agli oltre venticinque dello sfrontato esemplare che viene imbandito a Piana degli Albanesi. Anche le decorazioni da poggiare sulla crema per ingentilirne l'aspetto mutano a seconda della provincia di riferimento, passando dalla granella di pistacchi della Sicilia orientale, ai bottoncini di ciliegia o alle fettine di buccia di arancia candita di quella occidentale.

Alcune versioni più moderne del cannolo prevedono di aromatizzarne la scorza con pistacchio, cacao, arancia o mandarino, o di scomporne la struttura originaria per poi provare a recuperarla in nuovi equilibri ma, pur essendo una piacevole alternativa per gli ospiti di passaggio, risultano un'opzione difficilmente accettabile per un palato orgogliosamente siciliano.

The cannolo is, without a shadow of a doubt, masculine.

Imperious physicality.
Haughty, certain turgidity.
Commanding, complacent perfection.

Its structure is minimal: its composing elements add together without multiplying or confusion.
Its balance is sublime: a bristly garb promises a yielding soul, and the good taste not to conceal it.
The ego is absolute, shunning every useless ornament with the nonchalant indolence of the self-sufficient, temptation for the appetite.
The source of all charm.
The key to every desire.
The start of all things.
Male.

Inextricably linked to its homeland, the cannolo exacts the tribute of a sigh from every emigrant who is able to consume it in a distant land.

Its name derives from "canna comune", *the common reed, whose stem was cut into short sections, today replaced by less romantic steel tubes, used for wrapping with the dough then fried for the crispy shell called the* "scorcia". *Tradition has it that the name is also linked to the spout or* "canna" *of drinking troughs and fountains, and to a yarn that says it was born in a Sicilian monastery, where gourmet monks decided to celebrate Carnival by replacing fountain water with the sublime ricotta cream.*

The undisputed star of Carnival feasts of yesteryear, the cannolo is now considered too extraordinarily good not to be eaten all year round, and offered to friends and relatives in 12s or multiples thereof, for tradition requires it must be so.

The essence of the pastry, a crisp wine and flour shell embracing a soft ricotta and sugar cream, never changes. It may vary in size, ranging from 15 centimetres (6 inches) for a regular cannolo; 8 centimetres (just over 3 inches) for the understated Palermo cannolicchio, *to over 25 centimetres (10 inches) for the brazen specimen prepared at Piana degli Albanesi. Even the decorations to add to the cream and enhance its appearance change from province to province, with crushed pistachios in eastern Sicily, and cherry buttons or slices of candied orange zest in the west of the island.*

Some modern versions of the cannolo opt to aromatize the shell with pistachio, cocoa, orange or tangerine, or de-structure the original and seek a new equilibrium for it; while this may be a pleasant alternative for guests, the option is not acceptable for a proudly Sicilian palate.

Cannoli

Cannoli

Ingredienti:
Per le cialde:
500 gr farina
50 gr strutto
50 gr zucchero
200 ml aceto o vino
un pizzico di sale
olio di semi di girasole
 per friggere
Per la crema di ricotta:
500 gr ricotta
230 gr zucchero
50 gr gocce di cioccolato
 fondente
Per decorare:
ciliegie candite, arance candite
 o granella di pistacchi
zucchero a velo
cannella in polvere

Ingredients:
For the shell:
500 g (18 oz) flour
50 g (2 oz) lard
50 g (¼ cup) sugar
200 ml (8 tbsps) vinegar or
 wine
a pinch of salt
sunflower oil for frying
For the cream cheese:
500 g (18 oz) ricotta
230 g (1¼ cups) sugar
50 g (2 oz) dark chocolate
 chips
To garnish:
candied cherries and oranges,
 or ground pistachios
confectioner's sugar
ground cinnamon

Cominciare dalle cialde. Mescolare tutti gli ingredienti fino ad ottenere un impasto liscio e omogeneo. Stendere la pasta in una sfoglia sottile e ritagliarla con un coppapasta rotondo, ottenendo dei dischi da stendere ancora col matterello. Arrotolare i dischi sugli appositi cilindri di metallo e friggere in abbondante olio di semi per circa sei minuti, o comunque fino a colorazione. Fare scolare l'olio in eccesso, eliminare i cilindri di metallo e fare freddare le cialde.

Per la crema: unire lo zucchero alla ricotta, passare la crema al setaccio e poi aggiungere le gocce di cioccolato.

Al momento di servire, riempire i cannoli con la crema di ricotta utilizzando un sac à poche, decorare le due estremità del cannolo con granella di pistacchi, o con mezza ciliegia o una scorza d'arancia candita. Infine spolverare di zucchero a velo e cannella in polvere.

Begin with the shells. Mix all the ingredients to obtain a smooth dough and roll into a thin sheet. Use a pastry cutter to obtain rounds and roll them even thinner with the rolling pin. Wrap around the special metal tubes and fry in plenty of oil for about 6 minutes, or until brown. Drain excess oil, remove the tubes and leave the shells to cool.

For the cream: mix the ricotta and sugar, then sieve the cream and add the chocolate chips.

When ready to serve, fill the cannoli with the ricotta cream using a sac à poche, decorate both ends with chopped pistachios, or half a cherry or some candied orange zest. Sprinkle with confectioner's sugar and cinnamon.

Vino *Wine:*
Vito Curatolo Arini
Marsala Superiore Dolce
Baglio Curatolo Arini 1875

La ricotta

Ricotta

La ricotta è l'alimento ottenuto dal riscaldamento del siero residuo dalla lavorazione dei formaggi, un latticino dunque, e non un formaggio vero e proprio perché la sua lavorazione non prevede l'uso del caglio, ma di un suo sottoprodotto, il siero di latte. Ha origini incerte e antichissime, e il suo consumo è abbondantemente attestato già sulle tavole dei Greci, sia mangiata così com'è, in purezza, che elaborata nella preparazione di creme e dessert. Narra la storia che Giotto, ancora imberbe, amasse consumarla dolcificata con miele di acacia, e che la offrì a Cimabue al loro primo incontro, quando il maestro, passando per la valle del Mugello, scoprì il giovane sconosciuto talento mentre incideva con una pietra appuntita la figura di una pecora su un sasso e, intuendone subito bravura, lo invitò a seguirlo a Firenze per entrare a far parte della sua bottega. L'etimologia del nome riporta al latino *re-coctus*, cioè cotto due volte, perché le proteine (albumina e globulina) e il grasso che formano il prodotto subiscono due processi di riscaldamento: il primo per la produzione del formaggio e il secondo per quella della ricotta vera e propria che, raccolta mentre viene a galla durante la cottura, prima della vendita, viene fatta sgocciolare dal siero residuo adagiata in *fascedde*, cioè piccoli contenitori che oggi sono di plastica, ma un tempo erano di vimini o di corte canne legate da giunchi. Generalmente preparata a partire da latte ovino, grazie alla fantasia e alla creatività dei mastri casari siciliani la ricotta si declina in una molteplicità di gustose varianti che prevedono l'uso di latte caprino nell'area dei Nebrodi e latte vaccino nella zona sud-orientale e soprattutto nel ragusano. Può essere consumata nella variante semplice o salata, fresca o stagionata e, grazie al suo sapore delicato e alla texture raffinata, si presta facilmente al connubio con piatti dolci e salati. Nella pasticceria siciliana la ricotta è l'ingrediente principe delle preparazioni più tipiche, dal cannolo alla cassata, passando attraverso cassatelle, cuccìa e sfince di san Giuseppe.

Ricotta is obtained by heating the whey left over from cheese production, and is therefore a dairy product, although not actually a cheese as such, since its production does not envisage the use of rennet, but of a by-product, namely whey. Its origins are uncertain and ancient, and its consumption was widely documented already in the Greek period, both eaten on its own, without any accompaniment, or used to prepare creams and desserts. It is said that Giotto, when still a boy, used to love eating it sweetened with acacia blossom honey, and that he offered it to Cimabue at their first meeting, when the grand master was travelling through the Valley of Mugello and discovered the young unknown artist engraving the figure of a sheep on a rock with a sharpened stone. Immediately realizing his talent, Cimabue invited Giotto to come and work in his studio in Florence. The etymology of "ricotta" is to be found in the Latin re-coctus, *in other words cooked twice, since the proteins – albumin and globulin – and fat comprising the product undergo two processes of heating: the first for the production of cheese and the second for that of the ricotta itself, which is removed from the liquid as it floats to the surface during cooking. Before being sold, it is left to drain of the residual whey by being placed in* fascedde, *small baskets now made of plastic, but originally made of wicker or short canes intertwined with reeds. Although generally made from sheep's milk, thanks to the creativity of Sicilian master cheese makers, ricotta is available in a wide variety of tasty variations, which envisage the use of goat's milk in the Nebrodi hills and cow's milk in the south-eastern area of Sicily, especially around Ragusa. It can be eaten in the classic or salted version, either fresh or mature and, thanks to its delicate flavour and refined texture, is ideal for both savoury and sweet dishes. In Sicilian patisserie, ricotta is the star ingredient in some of the most traditional desserts, such as* cannoli *and* cassata, *not to mention* cassatelle, cuccia, *and* sfince di san Giuseppe.

Sfince di san Giuseppe

Morbida è la sfincia, già nel suono. Rotonda in ogni sillaba, e accogliente nel timbro. Immensa, come la gola che ci vuole a finirla. Spudorata, come il sole in Sicilia, quasi tutti i giorni dell'anno. Eccessiva, come il blu del mare quando è blu. È una donna del sud, con i fianchi allegramente mediterranei e il sorriso sempre urlato sulle labbra. I suoi modi sono sopra le righe, ma ha il cuore garbato. Può apparire sgraziata, ma ha l'eleganza dei sentimenti. E da sola, è già festa.

Le sfince di san Giuseppe sono dolci di pasta fritta, farciti con una crema di ricotta, zucchero e gocce di cioccolato, e decorati solitamente con una scorzetta d'arancia e una ciliegia candite. L'etimologia del nome è incerta e si fa risalire al greco *spoggos* o all'arabo *isfanğ*, spugna, con un chiaro riferimento alla caratteristica peculiare di queste frittelle: la loro consistenza soffice e compatta. Consumate per tradizione il 19 marzo, durante la festa di san Giuseppe a cui sono dedicate, le sfince si preparano quasi tutto l'anno, tranne che in estate, secondo la stagionalità tipica dei dolci di ricotta.

Soft is the sfincia, *even in the sound of the word. Round in every syllable and warm in timbre. Immense, like the appetite you need to finish one. Shameless as the Sicilian sun almost every day of the year. Excessive, like the blue of the sea when it is blue. A woman of Italy's south, with blissful Mediterranean hips and a broad smile always on her lips. She may be a little brash, but her heart is gracious. She may look ungainly, but she has the elegance of sentiment. Even alone, this is a celebration.*

A sfince di san Giuseppe *is a sweet fried dough ball filled with a cream of ricotta, sugar and chocolate chips, usually decorated with orange zest and candied cherries. The etymology of the name is uncertain and may go back to the Greek* spoggos *or the Arabic* isfanğ, *meaning sponge, with a clear reference to the unique trait of these fritters and their firm, fluffy texture. Traditionally eaten on 19 March for the feast of Saint Joseph, to whom it is dedicated, the* sfincia *is now made almost all year round, except in summer, when ricotta-based confectionery is not available.*

< Renato Guttuso, *Vucciria* (Palermo, Palazzo Steri)

Sfince di san Giuseppe

Sfince di san Giuseppe

Ingredienti:
Per la pasta:
375 gr acqua
75 gr burro
1 cucchiaino e mezzo sale
370 gr farina
9 uova
1 cucchiaino e mezzo lievito in polvere
Per la crema:
600 gr ricotta
220 gr zucchero a velo
75 gr gocce di cioccolato fondente
arance e ciliegie candite
olio di semi per friggere

Ingredients:
For the dough:
375 g (1½ cups) water
75 g (2½ oz) butter
1½ teaspoon salt
370 g (3 cups) flour
9 eggs
1½ teaspoon baking powder
For the cream:
600 g (21 oz) of ricotta
220 g (1¾ cups) confectioner's sugar
75 g (2½ oz) dark chocolate chips
oranges and cherries
vegetable oil for frying

Unire lo zucchero a velo alla ricotta e setacciare la crema. Aggiungere le gocce di cioccolato fondente e tenere da parte la farcia.
In un pentolino versare l'acqua, il burro, il sale e un pizzico di zucchero. Portare ad ebollizione, poi allontanare dal fuoco e versare la farina in un colpo solo. Riportare sul fuoco e mescolare energicamente finché l'impasto non comincia a staccarsi dalle pareti della pentola. Allontanare dal fuoco e fare intiepidire l'impasto, poi aggiungere un uovo alla volta, unire il lievito e fare riposare qualche minuto. Prendere il composto a cucchiaiate, tuffarle nell'olio bollente ed estrarre le sfince quando saranno gonfie e dorate. Scolarle su carta assorbente, farle raffreddare, farcire con la crema di ricotta e decorare con scorze d'arancia e ciliegie candite.

Mix the confectioner's sugar with the ricotta and sieve the cream. Add chocolate chips and keep the filling aside.
In a saucepan bring to the boil the water, butter, salt and a pinch of sugar. Remove from the heat and tip in the flour. Return to the heat and stir vigorously until the dough begins to detach from the sides of the pan. Remove from heat and let the mixture cool, then add one egg at a time, followed by the yeast, and leave to stand for a few minutes. Take spoonsful of the dough and dip in the hot oil, removing each sfincia *as it puffs up and turns golden brown. Drain on kitchen paper, leave to cool, then fill with the ricotta cream and decorate with candied orange zest and cherries.*

Vino *Wine:*
Vito Curatolo Arini
Marsala Superiore Secco
Baglio Curatolo Arini 1875

Cassata
Cassata

Femmina è la cassata, prima di ogni altra cosa. Nei morbidi fianchi sinuosi, e nelle rotondità esibite con disinvoltura. Nell'arcobaleno dei suoi sorrisi e nella vitalità gioiosa. Nei suoi richiami voluttuosi e nelle spirali di fantasia. Candida, nella purezza dei valori che incarna, e sfacciata, nel modo impudico in cui ama offrirsi al mondo. La sua bellezza è maliarda, eppure innocente. La sua dolcezza è stucchevole, ma irresistibile. Il suo aspetto è barocco, e insieme primordiale.

È l'ombelico di tutti i desideri, la realizzazione di ogni peccato.
È la mente di ogni pensiero, il sublimarsi di ogni respiro.
È madre e sposa, sorella e amante.
È l'insieme di tutte le cose.
È femmina.

La cassata è una torta rotonda a base di pan di Spagna, ricotta, zucchero, pasta reale, cioccolato, glassa e frutta candita. Suggestiva ma poco fondata appare la derivazione del suo nome dall'arabo *quas'at,* la ciotola rotonda che serve per lavorare la ricotta, perché al tempo della dominazione saracena quasi tutti gli ingredienti che compongono la cassata erano sconosciuti in Sicilia. Più plausibile sembra invece la derivazione dal latino *caseatus*, dolce di formaggio che veniva "incassato" in una pasta frolla e infornato o fritto. Legata al culto del sole nella civiltà greco-romana per la sua forma sferica, la cassata diventò nei secoli un dolce monacale, collegato ai riti pasquali in cui il "Sole" cristiano, tramonta ogni anno per poi risorgere al terzo giorno, secondo le Scritture. La versione odierna della cassata risale al 1870 circa, periodo della belle époque palermitana, quando in Sicilia "regnava" la famiglia Florio. La sua rivisitazione si deve al genio creativo di uno tra i più illustri pasticceri italiani del tempo, il cavaliere Salvatore Gulì, "confetturiere di Casa Reale" che, in occasione di una esposizione internazionale di pasticceria, pensò di rivisitarla sostituendo il pan di Spagna alla pasta frolla, ricoprendola di glassa di zucchero e adoperando i suoi eccellenti canditi per la decorazione, dando vita così a quello che ancora oggi è il volto barocco della pasticceria siciliana nel mondo.

The cassata is female above all else. Its soft sinuous hips, and the insouciance of her curves. The rainbow of her smiles and joyous vitality. Her voluptuous voice and spiralling fantasies. Snow white, personifying pure values, yet brazen in the flamboyance she offers the world. Her beauty is bewitching yet innocent. Her sweetness cloying but irresistible. Her appearance baroque yet primeval.

The navel of all desires, sin incarnate.
The mind of all thoughts, sublimation of every breath.
Mother and spouse, sister and lover.
All things together.
Female.

The cassata is a round cake with a sponge base and ricotta, sugar, marzipan, chocolate, frosting and candied fruit ingredients. The suggestion that its name derives from the Arabic quas'at *(a round serving bowl used to work the ricotta) is charming but implausible because at the time of Saracen domination few of the ingredients that make up cassata were known in Sicily. The most likely root is from the Latin* caseatus, *a cheese cake "built" into pastry and baked or fried. Cassata, for its spherical shape, is related to sun worship in Graeco-Roman civilization and over the centuries became a monastic sweet, connected to Easter rituals in which – the Scriptures tell us – the Christian "sun" sets every year, and rises again on the third day. The current version of cassata dates back to about 1870, the period of Palermo's* Belle Époque, *when the Florio family "ruled" Sicily. The cassata was revisited by the creative genius of one of the most distinguished Italian pastry chefs of the time, "Cavaliere" Salvatore Gulì, "confectioner to the Royal House". During an international confectionery expo Gulì decided to devise a version in which the sponge was replaced by short pastry, then he coated the surface with frosting and used excellent candied fruits for decoration, creating what is now a world icon of Sicilian Baroque.*

Cassata

Cassata

Ingredienti:
Per il pan di Spagna:
6 uova
120 gr zucchero
120 gr farina
60 gr amido di mais
Per la pasta reale al pistacchio:
120 gr pistacchi di Bronte
80 gr mandorle
320 gr zucchero
80 gr sciroppo di glucosio
90 gr acqua
Per la crema di ricotta:
500 gr ricotta
250 gr zucchero
Per la ghiaccia:
600 gr zucchero a velo
3 cucchiai succo di limone
Per decorare:
frutta candita mista

Per il pan di Spagna: montare le uova con lo zucchero fino ad ottenere un composto gonfio, aggiungere la farina setacciata con l'amido, versare in una teglia imburrata e infarinata e infornare a 180 °C per 40 minuti circa.

Per la pasta reale al pistacchio: fare uno sciroppo versando in pentolino l'acqua, lo zucchero e il glucosio e portare a 118 °C. Unire la farina di mandorle e di pistacchi e amalgamare bene.

Per la crema di ricotta: utilizzare la ricotta del giorno precedente per non avere una crema troppo morbida. Aggiungere lo zucchero e passare al setaccio.

Per la ghiaccia: setacciare lo zucchero a velo, aggiungere il limone e mescolare.

Ritagliare dal pan di Spagna e dalla pasta reale alcuni rettangoli di circa 5 x 3 cm e usarli alternativamente per foderare il bordo di uno stampo da cassata. Rivestire il fondo con un disco leggero di pan di Spagna, bagnare con una bagna non alcolica, farcire con la crema di ricotta e coprire con un altro disco di pan di Spagna. Fare riposare in frigorifero, capovolgere, glassare con la ghiaccia e decorare con frutta candita.

Ingredients:
For the sponge:
6 eggs
120 g (9 tbsps) sugar
120 g (1 cup) flour
60 g (½ cup) corn starch
For the pistachio marzipan:
120 g (4 oz) Bronte pistachios
80 g (3 oz) almonds
320 g (1½ cups) sugar
80 g (3 oz) glucose syrup
90 g (4 tbsps) water
For the cream cheese:
500 g (18 oz) ricotta
250 g (1¼ cups) sugar
For the glaze:
600 g (4½ cups) confectioner's sugar
3 tbsps lemon juice
To decorate:
mixed candied fruit

Sponge cake: beat the eggs with sugar until fluffy, add the sieved flour with the starch, pour into a buttered, floured cake tin, and bake at 180 °C (355 °F) for 40 minutes.

Marzipan with pistachio: make a syrup by pouring water into a saucepan with the sugar and glucose, and heat to 118 °C (245 °F).

Add the almond flour to the pistachios and mix well.

For the ricotta cream: use ricotta from the day before so it is not too soft. Add sugar and sieve.

For the frosting: sift the confectioner's sugar, then add the lemon juice and stir.

Cut rectangles of about 5 x 3 cm (2 in x 1 in) from the sponge and the marzipan, and use them alternately to line a cassata mould. Cover the base of the mould with a light sponge round, moisten with non-alcoholic liquid, fill with ricotta cream and cover with another sponge round. Place in the refrigerator. Remove, tip from the mould, add frosting and decorate with candied fruit.

Vino *Wine:*
Grillo d'Oro
Tenute Gorghi Tondi

Pignoccata

Pignoccata

Ingredienti:
Per la pasta:
500 gr farina
5 uova
100 gr di zucchero
1 pizzico di sale
2 cucchiai di olio di semi
 o di strutto
la scorza di un'arancia
 grattugiata
1 cucchiaino di cannella
 in polvere
olio di semi per friggere
Per la finitura:
250 gr miele
100 gr zucchero
50 gr acqua
diavolicchi di zucchero
mandorle tostate e tritate
scorzette di arancia candite
 e tagliate a filetti

Sul piano di lavoro fare una fontana con la farina, versare al centro tutti gli ingredienti e impastare, prima con una forchetta e poi con le mani, fino ad ottenere un impasto liscio ed omogeneo. Coprire con pellicola alimentare e fare riposare in frigorifero per un'ora. Trascorso questo tempo, staccare dei pezzi di impasto, formare dei cordoncini del diametro di un cm e tagliare dei tocchetti di un paio di cm circa.
Friggerli in abbondante olio e scolarli quando saranno dorati, facendoli asciugare su carta assorbente.
Fare riscaldare in un pentolino il miele con l'acqua e lo zucchero, finché la glassa assuma una consistenza fluida, poi spegnere il fuoco e immergervi gli gnocchetti fritti, mescolandoli delicatamente con una spatola.
Quando la pignoccata sarà glassata in modo uniforme, disporla sul piatto da portata e decorare con i diavolicchi di zucchero, le mandorle tostate e le scorzette di arance tagliate finemente.

Ingredients:
For the dough:
500 g (18 oz) flour
5 eggs
100 g (½ cup) of sugar
1 pinch of salt
2 tbsps vegetable oil or lard
grated zest of 1 orange
1 tsp of ground cinnamon
vegetable oil for frying
Topping:
250 g (8 oz) honey
100 g (½ cup) sugar
50 g (2 tbsps) water
coloured sprinkles
chopped toasted almonds
strips of candied orange zest

On a work surface make a well of flour, pour in all the ingredients and work first with a fork and then by hand, kneading the dough until it is compact and smooth. Cover with kitchen film and place in the refrigerator for an hour. Remove and start to break off pieces of dough, make strips of 1 cm ($^1/_3$ in) in diameter and cut into pieces of 2 cm (1 in) in length.
Fry in plenty of seed oil and drain when golden brown; dry on kitchen paper.
Heat the honey in a saucepan with the water and sugar until the frosting takes on a smooth texture, then turn off the heat and dip in the fried dough, stirring gently with a spatula.
When the pignoccata is evenly glazed, place on a serving dish and garnish with the coloured sprinkles, toasted almonds and thinly-cut orange zest.

Vino *Wine:*
Pollio - Moscato di Siracusa
Pupillo

Il miele
Honey

Secondo il mito il miele fu l'unico alimento con cui il piccolo Zeus fu nutrito da Melissa, la principessa cretese a cui il padre degli dei venne affidato ancora in fasce prima di conquistare l'onnipotenza. Quando Zeus crebbe, volendo ringraziare la principessa per le sue amorevoli attenzioni, decise di liberarla dal suo corpo mortale e la trasformò in ape. Le altre api, allora, convinte che Zeus sarebbe stato benevolo con loro e non le avrebbe tacciate di egoismo, gli domandarono un pungiglione con cui difendersi dagli uomini che rubavano loro il miele. Zeus le accontentò ma non gradì affatto la richiesta e le avvertì che se avessero usato il loro pungiglione avrebbero pagato la propria mancanza di generosità con la vita, cosa che ancora oggi, puntualmente, accade.

Definito da Virgilio "dono celeste della rugiada", il miele è l'alimento prodotto dalle api in seguito all'elaborazione del nettare dei fiori o della secrezione di alcune parti delle piante dette melate. Per secoli esso ha costituito l'unico dolcificante conosciuto dall'uomo ed è ancora oggi alla base di molti piatti tipici della cucina siciliana e araba in generale. Dal punto di vista antropologico, nelle antiche culture del Mediterraneo era sempre strettamente collegato alla parola ispirata, sia poetica che profetica: allo stesso modo in cui il miele discendeva dal cielo e l'ape lo elaborava per donarlo agli uomini, così il poeta o il profeta attingevano alla parola divina per elargirla ai mortali. La sua presenza in Sicilia è attestata a partire del X secolo a.C., quando i Siculi allevavano le api in rudimentali arnie costruite con la pianta di ferula, e la sua bontà, soprattutto quella del miele di timo proveniente dall'altipiano ibleo, è stata nei secoli celebrata da illustri poeti come Teocrito, Virgilio e Ovidio, che ne magnificarono le qualità rendendole lodi immortali. Composto quasi esclusivamente da zuccheri semplici come fruttosio e glucosio, e in minima parte da acqua, acidi organici, sali minerali, enzimi e aromi vari, il miele ha un alto valore nutritivo e viene assimilato dall'organismo con estrema facilità, motivo per cui viene fortemente consigliato nell'alimentazione di bambini, anziani e sportivi. La presenza in quantità così importanti di glucosio e

fruttosio è il risultato di una trasformazione che parte, grazie alle sostanze enzimatiche presenti nelle secrezioni salivari delle api, dalla divisione di zuccheri più complessi presenti negli elementi zuccherini da loro bottinati, e si completa con la maturazione del miele conseguente all'immagazzinamento nei favi dell'alveare. A seconda della prevalenza o dell'unicità dell'origine botanica di provenienza del nettare o della melata raccolte dalle api, si distinguono diverse specialità di miele che sono alla base della produzione di molta pasticceria tipica e di altrettanta medicina omeopatica, tra cui: miele di zagara, ambrato e dalle capacità sedative, miele di timo, tonico e antisettico, miele di acacia, trasparente come l'acqua e dal sapore delicato, miele di tiglio, ambrato e pungente al palato, miele di castagno, amaro e dal colore intenso, miele di eucalipto, lenitivo e quasi brillante, e di lavanda, cristallino e profumatissimo.

According to legend, honey was the only food fed to the young Zeus by Melissa, the Cretan princess to whom the father of the gods was entrusted when still a baby, before he became omnipotent. When Zeus grew up, he wanted to thank the princess for her loving care, and decided to free her from her mortal body by transforming her into a bee. The other bees, convinced that Zeus would be equally indulgent with them, and would not accuse them of selfishness, asked him for a sting they could use to defend themselves and stop men from stealing their honey. Zeus did as they wished, but was irritated by their request, warning them that if they used their sting they would pay for this lack of generosity with their life, as they still do to this day. Celebrated by Virgil as the "celestial gift of dew", honey is a foodstuff resulting from the transformation of nectar from flowers or honeydew by bees. For centuries it was the only sweetener known to humanity and still today forms the basis of many traditional dishes in Sicilian and Arabian cuisine. From an anthropological point of view, the ancient cultures of the Mediterranean always closely associated honey with the concept of inspiration, whether of poets or prophets. Just as honey came down from the sky, and was produced by bees for human benefit, so the poet or prophet received the divine word to pass it on to mortals. There is evidence of its consumption in Sicily since the tenth century BC, when the Sicels kept bees in rudimentary hives built using ferula plants. Its excellence, especially that of thyme honey from the Hyblaean plateau, was celebrated

over the centuries by famous poets such as Theocritus, Virgil and Ovid, who showered praise on its magnificent qualities. Composed almost exclusively of simple sugars such as fructose and glucose, and small quantities of water, organic acids, mineral salts, enzymes and flavour compounds, honey has a high nutritional value and is assimilated by the body with extreme ease, which is why it is strongly recommended in the diets of children, the elderly and athletes. Its significant quantities of glucose and fructose are due to a process of transformation set in motion by the enzymes present in the salivary secretions of bees, which break down the more complex sugars present in the nectar, and is completed with the maturing of the honey after it has been deposited in the honeycombs of the hive. According to the prevalent or sole botanical origin of the nectar or honeydew collected by the bees, we can distinguish between the various types of honey which form the basis of a whole range of traditional desserts and homoeopathic medicines. These include amber-coloured orange blossom honey, with calming properties; invigorating, antiseptic thyme honey; delicately-flavoured acacia blossom honey, as clear as water; amber, pungently-flavoured lime-blossom honey; intensely-coloured, bitter chestnut honey; almost bright, soothing eucalyptus honey; and crystalline, beautifully aromatic lavender honey.

Agnello di marzapane e pistacchi

Pistachio and marzipan lamb

Degno della mensa di un re, eppure estremamente umile.
Dimesso come gli occhi di un siciliano imparano ad essere molto presto.
Delicato nella consistenza e nelle intenzioni.
Sobrio nella sfumatura dei colori appena ombreggiati.

L'agnello pasquale è un dolce straordinario.
Mite allo sguardo e arrendevole al palato.
È dolce, dolcissimo, eppure mai stucchevole.
Si prende tutto il tempo necessario per darsi al mondo senza fretta.
E si consuma lentamente, come una poesia ermetica.

L'agnello è nell'iconografia cristiana il simbolo per eccellenza della creatura pura e innocente, e per lo stesso motivo veniva scelto dagli Ebrei come dono sacrificale in occasione della santa Pasqua. Nella tradizione dolciaria siciliana, la sua trasposizione più famosa è quella dell'agnello pasquale, un dolce di marzapane rappresentato con lo stendardo rosso nell'atto del trionfo, a simboleggiare la vittoria di Cristo sulla morte. La forma tipica dell'agnello, che varia da piccoli esemplari di alcuni centimetri a giganteschi animali a dimensione quasi reale, viene ottenuta inserendo all'interno di formelle in gesso la pasta di mandorle, che viene poi definita a mano, con pennelli e colori alimentari. L'agnello di marzapane è un dolce tipico della Pasqua siciliana, e si trova praticamente in tutte le province dell'isola, ma l'esemplare più celebre è certamente quello di Favara che prevede, all'interno della pasta reale, un sontuoso ripieno di pasta di pistacchi.
Il risultato è così goloso da essere preparato tutto l'anno e da essere diventato una vera e propria icona visiva e culinaria del comune, ribattezzato "città dell'agnello pasquale".

Worthy of a king's table, and yet so humble. Inconspicuous, as the eyes of a Sicilian soon learn to be. Delicate in texture and intent. Restrained in colour, simply nuanced.

The Passover lamb is an amazing confection.
Gentle on the eye and yielding to the palate.
It is sweet, so sweet, yet never cloying.
It takes all its time to give itself to the world
without haste.
And is consumed as slowly as hermetic poetry.

In Christian iconography the lamb is the quintessential symbol of the pure and innocent, also chosen by the Jews as a sacrificial offer at Passover. In traditional Sicilian patisserie its most famous adaptation is the Easter lamb, a marzipan cake shown with the red banner of triumph, to symbolize Christ's victory over death. The typical lamb shape can be found in the smallest of sizes, of just a few inches, to giants that are almost life size, made by inserting the marzipan in plaster moulds and finishing by hand brushing with food colourings.
The marzipan lamb is a typical Sicilian Easter cake and is found in almost all the provinces of the island, but the most famous is certainly that of Favara, whose marzipan is stuffed with a sumptuous pistachio filling.
The result is so scrumptious that it is now made all year round and has become an outright visual and culinary icon for the Favara, renamed the "town of the Easter lamb".

Agnello di marzapane e pistacchi

Pistachio and marzipan lamb

Ingredienti:
Per la pasta di mandorle:
500 gr mandorle
350 gr zucchero
125 gr acqua
Per la pasta di pistacchi:
500 gr pistacchi
350 gr zucchero
125 gr acqua
Per la finitura:
colori alimentari
zuccherini

Ingredients:
For the marzipan:
500 g (18 oz) almonds
350 g (1¾ cups) sugar
125 g (½ cup) water
For the pistachio paste:
500 g (18 oz) pistachios
350 g (1¾ cup) sugar
125 g (½ cup) water
Garnish:
food colourings
crystal sugar

Tuffare le mandorle nell'acqua bollente per trenta secondi, scolarle e sfregarle con uno strofinaccio per eliminare la pellicina. Ridurle in polvere in un mixer.
Porre sul fuoco un pentolino con lo zucchero e i 125 gr d'acqua e portare ad una temperatura di 118 °C. Allontanare dal fuoco, unire le mandorle e mescolare fino ad ottenere una pasta omogenea. Fare raffreddare.
Far aderire la pasta di mandorle ad uno stampo in gesso a forma di agnello coperto con pellicola alimentare, farcire la pancia e la testa dell'animale con la pasta di pistacchi e coprire il tutto con un altro strato di pasta di mandorle.
Estrarre l'agnello dallo stampo e ricreare la lana dell'animale usando la pasta di mandorle ammorbidita con un po' d'acqua e distribuita con un sac à poche con beccuccio rigato, terminare con colori alimentari e zuccherini.
Consumare a piccoli pezzi, con golosa devozione.

Dip the almonds into the boiling water for 30 seconds, drain and rub with a towel to remove the skins. Pulverize in a blender.
Place a saucepan with sugar and 125 g (5 tbsps) of water on the heat and bring to a temperature of 118 °C (245 °F). Remove from heat, add the pulverized almonds, mixing to make a smooth paste. Allow to cool.
Line a lamb-shaped mould covered with food film with the marzipan, fill the belly and head with the pistachio paste and cover with another layer of marzipan.
Remove the lamb from the mould and create its woolly coat with marzipan softened with a little water, decorating with a sac à poche with fluted nozzle. Garnish with food colouring and crystal sugar.
Consume in small pieces, with the zeal of a gourmand.

Vino *Wine:*
El Aziz - Chardonnay
vendemmia tardiva
Cantine Fina

Gelo di mellone

Gelo di mellone

Sicilia. Una sera d'estate.

Il gelo di mellone ha il profumo del giardino di casa alle sette del pomeriggio, quando l'aria torrida sembra rarefarsi per un momento e, senza alcuna logica fisica o scientifica, si sprigiona imperioso l'odore del gelsomino. Ha il colore del cielo alle nove di sera, quando guardare il mare riempie gli occhi di meraviglia e il cuore di nostalgia. Ha la consistenza morbida e gentile di una giornata che finisce. E il sapore di una terra ricca, generosa, e lontana.
Si mangia freddo, con gli amici, dopo una cena ad alta voce, con la tavola ingombra di piatti, bicchieri e allegria.
Perché così sono le sere d'estate in Sicilia.
Sovraffollate.
Caldissime.
E infinite.

Col nome di gelo, in Sicilia, si indica qualsiasi preparazione rinfrescante a base di un liquido che si rapprende a bassa temperatura, per similitudine con il ghiaccio o *gelu* dell'acqua. Nelle torride serate estive, quindi, potremo dissetarci con geli al gusto di limone, di caffè, di gelsomino, di cannella e, soprattutto, di mellone, cioè di anguria, dal siciliano *muluni*. Importata dall'Africa tropicale, l'anguria raggiunge la sua piena maturazione ad agosto, e rappresenta il frutto principe delle estati siciliane. Inizialmente considerata cibo umile, degno solo della povera gente, venne poi riscoperta e, reinterpretata sotto forma di dolce, arrivò sulle tavole facoltose come pietanza nobile. Oggi la sua coltivazione è estremamente diffusa e celebri sono gli esemplari di Paceco, Trapani, Ustica e Messina. Il gelo di mellone è una via di mezzo tra una crema e una gelatina, preparata con il succo zuccherino delle angurie, filtrato e reso cremoso con l'aggiunta di amido, aromatizzato con fiori di gelsomino e cannella, e servito con pezzetti di zuccata e cioccolato fondente. Immancabile a Palermo sulla tavola del Festino di santa Rosalia, il 14 luglio, e di Ferragosto, è una preparazione estiva tipica di tutta la Sicilia occidentale.

Sicily. A summer evening.

Gelo di mellone, *a watermelon sorbet redolent with the scent of the garden at seven in the evening, when the sweltering air feels lighter for a moment and with no physical or scientific logic unleashes an imperious fragrance of jasmine. It has the colour of the sky at nine at night, when eyes that gaze on the sea are filled with wonder and hearts with nostalgia. It has the smooth, gentle texture of the day's end. The flavour of a rich, generous, but distant land. It is eaten cold, with friends, after a noisy dinner, at a table cluttered with plates, glasses and cheer. Because that is how summer evenings are, in Sicily.*
Overcrowded.
So Hot.
And infinite.

*In Sicily, the word "gelo", indicates any refreshing preparation using a liquid that sets at low temperature by analogy with the ice forming in water, namely "gelu". On hot summer nights, we quench our thirst with gelo flavoured with lemon or coffee, cinnamon or jasmine, but above all with "*mellone*",* Sicilian watermelon or *"muluni". Originally from tropical Africa, watermelon reaches its full maturity in August and is the iconic fruit of Sicilian summers. Initially considered a humble fruit, worthy only of the poor, it was later rediscovered and reinterpreted as a form of dessert, thus reaching the tables of the wealthy as a noble dish. Today watermelon is cultivated far and wide, and can be found at Paceco, Trapani, Ustica and Messina.*
Gelo di mellone *is a hybrid of a cream and a jelly, made with sweet watermelon juice, filtered and made creamy by the addition of starch, scented with jasmine flowers and cinnamon, then served with candied pumpkin and chocolate garnish. The summer recipe, typical of western Sicily, is a must in Palermo during the "Festino di Santa Rosalia", the festivities for the patron saint held every 14 July, and for August Bank Holiday.*

Gelo di mellone

Gelo di mellone

Ingredienti:
1 lt succo di anguria filtrato
80 gr amido di mais
100-200 gr zucchero
 (a seconda della dolcezza
 del frutto)
20 fiori di gelsomino
1 stecca di cannella
Per decorare:
pistacchi tritati
cioccolato fondente
cannella in polvere

Ingredients:
1 l (4 cups) filtered
 watermelon juice
80 g (²/₃ cup) corn starch
100–200 g (½–1 cup) sugar
 (depending on sweetness
 of fruit)
20 jasmine flowers
1 cinnamon stick
To decorate:
chopped pistachio nuts
dark chocolate
ground cinnamon

Tagliare a fette l'anguria, privarla dei semi e passarla al passaverdure. Filtrare il succo e aggiungere lo zucchero, in quantità variabile a seconda della dolcezza del frutto.
Aggiungere l'amido ad una parte del succo, farlo sciogliere bene, unire il succo restante e porre il tutto sul fuoco, insieme ai fiori di gelsomino (infilati uno per uno con ago e filo bianco come per formare una collana) e alla stecca di cannella.
Fare cuocere a fuoco lento mescolando continuamente con una spatola, fino a che il gelo non si addensa. Allontanare dal fuoco ed eliminare la "collana" di gelsomini e la stecca di cannella.
Fare freddare, decorare con cioccolato fondente in scaglie, cannella in polvere e granella di pistacchi, poi conservare in frigo per almeno 3-4 ore.
Consumare a grandi cucchiaiate, in grande compagnia.

Slice the watermelon, remove the seeds and blitz, then strain the juice and add sugar, adjusting the amount to the sweetness of the fruit.
Dissolve the corn starch in some of the juice, blending well, then add the remaining juice and place on heat along with jasmine flowers (which have been threaded together like a necklace) and the cinnamon stick.
Cook over a low heat stirring constantly with a spatula, until the gelo thickens. Remove from heat and discard the jasmine "necklace" and the cinnamon stick.
Leave to cool, decorate with chocolate slivers, ground cinnamon and chopped pistachio nuts, then keep in a refrigerator for at least 3–4 hours.
Consume with large spoons and in good company.

Vino *Wine:*
Malvasia delle Lipari
Passito DOC - Hauner

Frutta di martorana
Martorana fruits

È un inno alla gioia, prima di ogni altra cosa.
Una tavolozza di colori per scanzonati acquarelli dipinti senza mestiere da mani bambine.
Si presenta, in un circense tripudio di colori e allegria, dentro piccole ceste cariche di frutta, o sopra enormi 'nguantiere sature di suggestioni.
Si taglia con ingenuo buonumore e si assapora con garbo.

Celebra la legge del quotidiano stupore.
Onora il principio vitale, nel caos che le dà forma.
Rende omaggio alla bellezza proteiforme.
E si inchina dinanzi al genio della natura, quello della molteplicità.

La frutta di Martorana nacque ufficialmente a Palermo, nella chiesa di Santa Maria dell'Ammiraglio, o della Martorana, dalle abili mani delle suore benedettine che, in occasione di un'importante visita al loro convento, pensarono di adornare gli alberi spogli del loro giardino con piccoli dolci che imitavano in maniera incredibilmente verosimile ogni tipo di frutta variopinta. Fatta di marzapane, o pasta reale, così detta perché degna della tavola di un re, è composta principalmente da farina di mandorle e zucchero a velo, e aromatizzata con essenza di vaniglia, di limone o di cannella. La caratteristica forma di frutta, un tempo ottenuta colando l'impasto morbido in suggestive formelle di zolfo e gesso, oggi è il risultato di meno poetiche forme in silicone, ma la colorazione viene realizzata ancora a mano, con sapienza antica, per ottenere le straordinarie sfumature di colore presenti in natura. Se la pasta reale veniva originariamente preparata solo sotto forma di frutta per la Commemorazione dei Defunti, con il passare del tempo ogni festività religiosa si differenziò con un particolare soggetto in marzapane: pecorelle per Natale, maialini a Palermo per s. Sebastiano, il 20 gennaio, cavallucci e asinelli ad Acireale per s. Antonio, il 27 gennaio, agnelli per Pasqua, ed oggi è reperibile in qualsiasi forma, in qualsiasi città, e in ogni periodo dell'anno.

A hymn to joy, above all else.
 A palette of light-hearted watercolours painted artlessly by childish hands. A circus-like riot of colour and joy, small baskets laden with fruit, or huge trays overflowing with magical suggestion. Get stuck in with trusting good humour and enjoy gracefully.

Celebrates the law of daily wonder.
Honouring the principle of life, in chaos that gives shape.
A tribute to protean beauty.
Bowing before the genius of nature and that of multiplicity.

Officially, martorana fruits *were born in Palermo, in the Church of santa Maria dell'Ammiraglio or della Martorana, forged by the hands of Benedictine nuns who decided to adorn the bare trees in their garden with small sweets that were an incredibly realistic copy of all kinds of colourful fruit, celebrating an important visitor to their convent. The fruits are made of marzipan or almond paste, considered a royal product worthy of a king's table, and composed primarily of almond flour and confectioner's sugar, flavoured with vanilla essence, lemon or cinnamon.*
 The characteristic fruit shapes, once made by dripping the soft dough into lovely sulphur and plaster moulds, are now the result of less poetic procedures but are still coloured by hand using ancient skills to achieve the stunning shades of nature. While the marzipan was originally only prepared in fruit shapes to commemorate All Souls, with passing time all religious holidays acquired a particular marzipan subject: sheep for Christmas, and piglets in Palermo for saint Sebastian on 20 January; horses and donkeys in Acireale for saint Anthony on 27 January; a lamb for Easter. Today they can be found in any form in any town, and all year round.

Frutta di martorana

Martorana fruits

Ingredienti:
500 gr farina di mandorle
500 gr zucchero a velo
250 ml acqua
Per la finitura:
colori alimentari

Ingredients:
500 g (18 oz) almond flour
500 g (2½ cups) confectioner's sugar
250 ml (1 cup) water
To garnish:
food colourings

Sciogliere a temperatura molto bassa lo zucchero nell'acqua e, non appena comincia a filare (quando cioè una goccia di zucchero sciolto, fatta cadere da un cucchiaio, cade allungandosi a filo), aggiungere la farina di mandorle.
Continuare a cuocere a fiamma bassissima finché l'impasto ottenuto si presenti molto consistente e si stacchi dalle pareti in modo uniforme. Spostare il composto su un piano di marmo bagnato o in una teglia d'acciaio e fare raffreddare.
Quando la pasta si sarà raffreddata, lavorarla a lungo con le mani finché non diventi liscia e compatta, quindi metterla negli stampi della forma desiderata, sformare e colorare con coloranti naturali usando piccoli pennelli per alimenti.

Melt the sugar in the water at very low temperature and as soon as it starts to thread (when a piece of melted sugar dropped from a spoon stretches). add the almond flour.
Continue to cook over a low heat until the mixture is very compact and detaches from the sides in a uniform manner. Pour the mixture onto a wet marble slab or into a steel tray and allow to cool.
When cool, knead the dough by hand so it becomes smooth and compact, then fill the moulds of the desired shape, tip out and colour with natural dyes, using small brushes for food.

Vino *Wine:*
Jemara
Passito di Pantelleria
Martinez

Pupi di zucchero
Sugar pupi

Evanescenti testimonianze di un altrove lontano. Eccentrici fantasmi privi di sensibilità, ma saturi di colori e di domande. Trait d'union tra un mondo ancora in divenire e uno che non c'è più. Pretendono con impudente determinazione di restare in vita nella memoria di chi non li conosce affatto, o di chi vorrebbe legittimamente dimenticarli.

I pupi di zucchero sono l'emblema di una terra costruita sulle antinomie.

Dove i defunti non meritano una commemorazione, ma una festa.

Dove a corollario della morte ci sono i giocattoli, non il dolore.

E dove la memoria non si nutre di lacrime, ma di zucchero.

I pupi di zucchero, o *pupaccene*, sono statuette cave realizzate in zucchero cotto, dipinte a mano a tinte vivaci e generalmente antropomorfe, che vengono regalate ai bambini per la festa de "i morti", il 2 novembre. L'arte di produrre statuarie figure in zucchero cotto era nota già dal 1400 agli abili maestri francesi e romani, che se ne servivano per rendere spettacolari le mense imbandite in onore di sovrani e pontefici. In Sicilia questa tecnica, ben presto commissionata ai pasticceri dalle famiglie nobili per rendere spettacolari i propri ricevimenti, fu adottata in ambito religioso nel rito del Giovedì Santo, per realizzare l'agnello sacrificale che durante la celebrazione della messa di Pasqua veniva simbolicamente sgozzato sull'altare con un coltello, e i cui pezzi venivano distribuiti ai fedeli al momento dell'eucarestia, in una vera e propria cena sacra. In seguito la tecnica della lavorazione dello zucchero cambiò destinazione, e fu utilizzata per dare forma alle *pupaccene* da regalare ai bambini il giorno dei morti: non pupi qualunque, ma pupi per la cena, ad indicare il carattere rituale di questi dolci che, in un'atmosfera di gioioso ricordo, mettevano in comunione chi li mangiava con i propri cari estinti. Oggi, a causa del lungo e laborioso procedimento necessario a realizzare i pupi di zucchero, e del drastico calo delle loro vendite in seguito alla popolarità della festa di Halloween con le sue zucche cave di polpa e di poesia, soltanto pochissime pasticcerie continuano, più per amore della tradizione che non per spirito di commercio, a produrre le *pupaccene* che, al posto della tradizionale iconografia legata ai paladini di Francia e all'opera dei pupi, assumono sempre più spesso la forma di meno suggestivi personaggi dei cartoni animati.

Evanescent witnesses of a distant elsewhere. Eccentric ghosts devoid of feeling, but saturated with colours and questions. The link between a world still in the making and one that no longer exists. Demanding with impudent determination to be kept alive in the memory of those who do not know them at all, or who would legitimately wish to forget them.
Sugar "pupi" are the emblem of a land built on antinomies.
Where the dead deserve a celebration not a commemoration.
Where death is ornamented with toys, not pain.
And where memory is not tears, but sugar.

The sugar pupi, or "pupaccene", are hollow puppets made of cooked sugar, hand painted in bright shades and usually with a human form, generally given to children for the feast of All Souls, on 2 November.
The art of producing cooked sugar statuary was known as early as the 1400s, practised by skilled French and Roman masters, who used them as spectacular decorations in honour of kings and popes. In Sicily this technique was soon commissioned from pastry chefs by noble families, to make their receptions spectacular. Later it was adopted in part for the religious ritual of Maundy Thursday, to make the sacrificial lamb slain symbolically with a knife during the celebration of the Easter mass, and the pieces distributed to the faithful at the moment of the Eucharist in a real holy meal. Subsequently the processed sugar tradition was modified and it became common to make "pupaccene" to give children on All Souls: not just any pupi but pupi for dinner, indicating the ritual nature of these sweets in an atmosphere of joyous remembrance that connected them with their deceased loved ones. Today, because of the long, laborious process needed to make sugar "pupi" and the drastic drop in their sales because of the popularity of Halloween, with its pumpkins void of pulp and poetry, only a few patisseries continue to produce "pupaccene" – more for the sake of tradition than for any commercial gain – but instead of using traditional iconography, that of the Paladins of France and the Opera dei Pupi, it is increasingly common to find less evocative cartoon characters.

Pupi di zucchero
Sugar pupi

Ingredienti:
Per i pupi:
1,5 kg di zucchero
375 gr acqua
un pizzico di cremor tartaro
Per la finitura:
colori alimentari

Ingredients:
For the pupi:
1.5 kg (7½ cups) sugar
375 g (1½ cups) water
a pinch of cream of tartar
To garnish:
food colourings

Inumidire le forme di gesso mettendole a bagno nell'acqua tre o quattro ore prima di utilizzarle.
Versare tutti gli ingredienti in una pentola di rame e cuocere a fuoco vivace finché la temperatura non raggiunga i 150-160 °C. A questo punto, mescolare energicamente lo sciroppo trasparente con un mestolo di legno affinché lo zucchero, incorporando aria, giunga al giusto grado di maturazione e diventi opaco e corposo. Quando il composto arriva al massimo bollore, versarlo negli stampi inumiditi, avendo cura di ruotarli e svuotarli dall'eccesso di zucchero.
Fare riposare per un quarto d'ora circa, poi aprire gli stampi ed estrarre i pupi.
Terminare dipingendo con colori alimentari a seconda del soggetto raffigurato.
Infrangere con candido stupore.

Wet plaster moulds by leaving to soak in water for 3–4 hours before required.
Pour all the ingredients into a copper pot and cook over a high heat until the temperature reaches 150-160 °C (300–320°F). At this point, stir the transparent syrup vigorously with a wooden spoon so the sugar fills with air and reaches the right point of readiness, and becomes opaque and full-bodied. When the mixture comes to boil, pour it into the damp moulds, making sure to turn them and remove excess sugar.
Leave for quarter of an hour, then open the moulds and extract the pupi.
Finish by painting with food colouring in the shades of the subject depicted.
Break them open with innocent wonder.

Vino *Wine:*
Benryé
Passito di Pantelleria
Donnafugata

Modica, chiesa di S. Giorgio
Modica, Church of S. Giorgio

Biscotti di san Martino

San Martino Biscuits

Ingredienti:
Per i biscotti:
500 gr farina
130 gr zucchero
100 gr strutto
10 gr sale
25 gr lievito
acqua tiepida q.b.
 (circa 150 gr)
20 gr semi di finocchio

Ingredients:
For the biscuits:
500 g (18 oz) flour
130 g (2/3 cup) sugar
100 g (3½ oz) lard
10 g (1/3 oz) salt
25 g (1 oz) yeast
warm water to taste
 (about a 150 g or 1 cup)
20 g (1 oz) fennel seeds

Fare una fontana con la farina setacciata, mettere dentro tutti gli ingredienti insieme al lievito sciolto in un po' d'acqua e lavorare energicamente aggiungendo poca acqua alla volta, fino ad ottenere un impasto elastico ed omogeneo. Tagliare la pasta in piccoli cilindri lunghi circa dieci cm, arrotolarli su se stessi come a formare delle chiocciole e fare lievitare al caldo per un'ora circa su una leccarda coperta da carta da forno. Infornare a 200 °C per dieci minuti, poi abbassare la temperatura a 160 °C e infornare per altri venti minuti circa.
Servire accompagnati da un bicchierino di moscato.
Esiste anche una versione "umida" di questi biscotti, che vengono tagliati, imbibiti di moscato e riempiti con una farcia di ricotta, zucchero a velo e cioccolato.

Make a well of sieved flour and add all the ingredients, with the yeast dissolved in a little water. Knead vigorously, adding a little water at a time, until the dough is smooth and pliable. Cut the dough into small tubes approximately 10 cm (4 in) in length, and roll up like snails, then leave to rise in a warm place for about an hour on an oven tray lined with baking parchment. Bake at 200 °C (390 °F) for 10 minutes, then lower the temperature to 160 °C (320 °F) and bake for another 20 minutes.
Serve with a small glass of moscato.
There is also a "wet" version of these biscuits, which are cut up, dipped in moscato, then stuffed with ricotta, confectioner's sugar and chocolate.

Vino *Wine:*
Rais Moscato di Noto
Baglio di Pianetto

Cuccia

Cuccia

Strano è il rapporto dei siciliani con la religione.
Alcuni sono credenti davvero, e affrontano la propria vita confortati da un sentimento più grande. Pochissimi sono atei, e a quel sentimento hanno rinunciato da un pezzo. La maggior parte, invece, consuma la propria fede nella pigra osservanza di norme comportamentali tramandate da generazioni per educazione e buona creanza più che per rispetto a un Dio onnipotente.
Così funziona per la religione pressappoco in ogni ambito del vivere quotidiano.
Ma a tavola... è tutta un'altra storia.
Perché qui la devozione si unisce al mito e alla storia, sfiorando la superstizione. E allora succede che una semplice prescrizione alimentare diventi un imperativo kantiano, un diktat categorico che non può in alcun modo essere disatteso. Che intere città si mobilitino nello stesso giorno per preparare lo stesso piatto, spinte da un sincero quanto goloso sentimento religioso.
Perché la cuccia è un voto sacro, un atto d'amore.
La dimostrazione di una fede tanto concreta che si può mangiare.
Fertili chicchi di frumento sciorinati come grani di rosario, e poi riuniti da un candido abbraccio in una ciotola poco profonda.
Ricotta, nivea come una coscienza priva di colpe.
Zuccata, morbida come il perdono dei peccati.
E cioccolato, intenso come la gioia che viene dallo spirito.

La cuccia è una specialità a base di grano cotto comune a buona parte del bacino del Mediterraneo. La leggenda narra che nel 1646 la Sicilia fosse afflitta da una gravissima carestia e che gli abitanti di Siracusa (o di Palermo), abbiano invocato santa Lucia per chiederle aiuto. Il giorno seguente una nave carica di grano attraccò nel porto, sbarcò il prezioso carico, poi sparì nel nulla. Il popolo affamato non perse tempo a macinare il grano e lo lessò così com'era, dando origine alla cuccia. Ne esistono varianti a base di crema di latte, cioccolato, miele e vino cotto.
A differenza di altri dolci che hanno travalicato i confini temporali legati ad una festività precisa, la cuccia è rimasta ancorata al suo status di pietanza rituale, e viene consumata il 13 dicembre per la festa di santa Lucia che, secondo la tradizione, mantiene sani gli occhi dei devoti che quel giorno rinunciano a mangiare pane e pasta.

Sicilians have a curious rapport with religion.
Some are true believers and live their lives comforted by a higher sentiment. Very few are atheists and rejected that higher sentiment some time ago. Most, however, consume their faith in lazy compliance with the principles handed down over the generations, which are more about good manners and breeding than about an Almighty God. That is how religion works in nearly every area of daily life.
But at the table... well that is another thing altogether.
Here, devotion interweaves with myth and history, verging on superstition. Then a simple food veto becomes a Kantian imperative, a categorical diktat that cannot be broken in any way. Entire cities mobilize on the same day to prepare the same meal, driven by a religious sentiment as sincere as it is gluttonous.
Hence the cuccia *is a sacred vow, an act of love.*
Proof of a faith so tangible it can be eaten.
Bountiful wheat grains shelled like rosary beads, then gathered in the pure embrace of a shallow bowl.
Ricotta, snowy white as a guilt-free conscience.
Candied pumpkin, soft as the forgiveness of sins.
And chocolate, intense as the joy that comes from the spirit.

The cuccia *is a speciality made with cooked wheat and common to much of the Mediterranean basin. Legend has it that in 1646 Sicily suffered a severe famine and that the inhabitants of Siracusa (or Palermo) begged Saint Lucy for succour. The following day a ship full of wheat docked in the port, unloaded the precious cargo, then vanished into thin air. The hungry people lost no time in grinding the grain, boiling it as it was, giving rise to the* cuccia. *In addition to the traditional version, there are variations based on cream, chocolate, honey and boiled must.*
Unlike other desserts that have come down through time in relation to a specific holiday, the cuccia remains anchored to its status as a ritual dish and is consumed on 13 December for the feast of saint Lucy who, according to tradition, protects the eyes of her devotees, who fast from bread and pasta on that day.

Cuccia

Cuccia

Ingredienti:
300 gr frumento
1 stecca di cannella
1 kg ricotta
600 gr zucchero
50 gr zuccata
50 gr cioccolato fondente
cannella in polvere
la scorza di un limone
 grattugiato

Ingredients:
300 g (10 oz) wheat
1 cinnamon stick
1 kg (35 oz) ricotta
600 g (3 cups) sugar
50 g (2 oz) candied pumpkin
50 g (2 oz) dark chocolate
ground cinnamon
the grated zest of 1 lemon

Due giorni prima preparare la crema: mescolare la ricotta allo zucchero e passarla al setaccio almeno due volte. Aggiungere la scorza del limone grattugiata finemente, il cioccolato fondente e la zuccata tagliati a piccoli pezzi e fare riposare in frigorifero.

La mattina del giorno prima mettere il frumento a bagno in acqua calda e, durante il corso della giornata, cambiare l'acqua per tre volte, sostituendola con nuova acqua calda.

La sera cambiare l'acqua per la quarta volta, versare in una pentola, spostare sul fuoco aggiungendo una stecca di cannella e cuocere a fiamma moderata per tre ore. Eliminare la cannella, scolare il frumento e lasciarlo scolare tutta la notte.

La mattina del 13 dicembre unire la crema di ricotta al frumento, spolverare con cannella in polvere e cioccolato fondente tritato.

Two days in advance, prepare the cream: mix the ricotta and sugar and sieve at least twice. Add the finely-grated lemon zest, chocolate and diced pumpkin, then leave in the refrigerator.

On the morning of the 12th, leave the wheat to soak in warm water and during the day change the water 3 times, replacing it with new hot water.

Change the water for the 4th time in the evening, pour into a saucepan, place on the heat and add a cinnamon stick. Cook over a moderate flame for 3 hours. Remove the cinnamon, drain the wheat and leave to drain overnight.

On the morning of 13 December mix the wheat with the ricotta cream, then sprinkle with cinnamon and chopped dark chocolate.

Vino *Wine:*
L'oro di casa Milazzo
Vendemmia tardiva Inzolia
Milazzo

Arancine dolci al cioccolato

Sweet chocolate arancine

Ingredienti:
1 lt latte intero
200 gr riso dal chicco tondo
100 gr zucchero
un baccello di vaniglia
200 gr cioccolato fondente
acqua
farina
pangrattato
olio di semi

Ingredients:
1 l (4 cups) whole milk
200 g (7 oz) round grain rice
100 g (½ cup) sugar
a vanilla pod
200 g (7 oz) dark chocolate
water
flour
breadcrumbs
seed oil

Sciacquare il riso sotto l'acqua corrente. Aprire il baccello di vaniglia, prelevarne i semi con la punta di un coltello e aggiungerli al latte insieme a tutto il baccello. Versare il latte in un pentolino e portare a bollore, quindi unirvi il riso a pioggia. Coprire con un coperchio e fare cuocere a fiamma bassissima, mescolando spesso. Quando il riso sarà cotto, aggiungere lo zucchero, eliminare il baccello di vaniglia e stendere il composto su un piano di marmo allargandolo con una spatola.
Una volta che il riso si sarà raffreddato, prelevarne un cucchiaio abbondante e posizionarlo nella mano piegata a conchetta, per formare la base sferica dell'arancina, farcire con il cioccolato grossolanamente tritato e chiudere con un altro cucchiaio abbondante di riso, avendo cura di compattare bene il tutto.
In una ciotola capiente mescolare acqua e farina fino ad ottenere una consistenza morbida e liscia, immergervi le arancine e poi passarle nel pangrattato.
Friggere in abbondante olio di semi, scolarle su carta assorbente e passarle nello zucchero semolato.

Rinse the rice under running water. Open the vanilla pod, remove the seeds with the tip of a knife and add to milk along with the whole pod. Pour the milk into a saucepan and bring to a boil, then add the rice. Cover with a lid and cook on a very low heat, stirring often. When the rice is cooked, add sugar, remove the vanilla pod and spread the mixture on a marble slab using a spatula.
Once the rice has cooled, remove a large spoonful and place it in a cupped hand to form the base for a round arancina, *fill with coarsely chopped chocolate and close with another large spoonful of rice, taking care to squeeze everything firmly. In a large bowl mix water and flour to obtain a smooth, soft texture, dip each* arancina, *then roll in breadcrumbs.*
Fry in plenty of oil, drain on kitchen paper and dredge in granulated sugar.

Vino *Wine:*
Morsi di Luce
Florio

Il cioccolato modicano
Modica chocolate

Racconta un'antica leggenda che un giorno una innamoratissima principessa azteca venne lasciata sola dal suo amato sposo che partiva per la guerra e che questi, prima di andare via, la incaricò di custodire le chiavi del prezioso tesoro che teneva nascosto da anni. Ma la principessa fu ben presto raggiunta dai nemici che, trovandole addosso la chiave e non riuscendo ad ottenere da lei una confessione, la uccisero brutalmente. Da una goccia del suo sangue, per rendere immortale quell'amore infelice, nacque la pianta del cacao, i cui semi sono amari come la sofferenza, e vigorosi come le scelte di una donna innamorata.

Il cioccolato è un alimento prodotto a partire dai semi dell'albero di cacao, che viene diffuso e consumato in tutto il mondo. Se le origini della pianta si perdono nella notte dei tempi, la sua coltura risale "soltanto" al 1000 a.C., ad opera dei Maya, che la coltivarono in Gautemala, nello Yucatan e nel Chiapas. Dopo i Maya, anche gli aztechi cominciarono la coltura del cacao e la produzione di cioccolata, a cui attribuivano un valore mistico e religioso e che veniva bevuta durante le celebrazioni più importanti mescolata al sangue dei sacerdoti. I primi contatti dell'Europa con i semi di cioccolato avvennero con l'ultimo viaggio di Cristoforo Colombo, nel 1502, ma per arrivare al primo carico documentato a fini commerciali, registrato a Siviglia, dobbiamo arrivare fino al 1585. L'uso della cioccolata fu introdotto dagli spagnoli, si diffuse in Europa intorno al 1600 e in breve diventò una tra le bevande più apprezzate nei paesi del meridione d'Europa a vocazione fortemente cattolica, a differenza del caffè che si diffuse nei paesi dell'Europa del nord tra la neonata borghesia capitalistica. La via del cioccolato, che dalla Spagna portava in Italia, giunse presto anche nell'ultimo baluardo del dominio spagnolo in Sicilia, la Contea di Modica, dove si diffuse come bevanda alla moda anche tra i ceti più umili, come testimonia la presenza di cioccolatieri ambulanti che giravano per le strade preparando al momento la cioccolata da vendere alla gente. La lavorazione a freddo del cioccolato modicano è rimasta tutt'oggi identica a quella introdotta dagli spagnoli ed ereditata dagli aztechi. La massa di cacao, ottenuta dai semi

tostati e macinati, viene sfregata con un mattarello di pietra
detto *pistuni* sul *metate*, uno strumento di pietra lavica a forma
di mezzaluna, che viene riscaldato fino ad una temperatura
massima di quaranta gradi, sufficiente ad ammorbidire la
pasta per amalgamare zucchero semolato e aromi naturali,
ma non abbastanza da sciogliere i cristalli di zucchero
che, pertanto, rimangono integri all'interno del prodotto
finito. Dopo questa operazione, il cioccolato pastoso viene
versato in formelle di latta rettangolari dette *lanni*, e lì viene
fatto riposare. Il prodotto finito ha una struttura calcarea,
quasi grezza, che riesce a mantenere inalterate le proprietà
organolettiche iniziali e risulta granulosa e gradevolmente
friabile al palato.

*According to an ancient legend, one day an Aztec princess was
left alone by her beloved husband, who had to go and fight
in the war. Before leaving, he gave her the keys to a precious
treasure he had been hiding for years but his enemies soon
captured the princess and found the key. Unable to get her
to reveal her secret, they brutally murdered her and her
ill-fated love thus became immortal, as a drop of her blood
gave birth to the cocoa tree, whose seeds are as bitter as
suffering, and as strong as the determination of a woman in
love. Chocolate is produced from the seeds of the cocoa tree,
and is consumed all over the world. While the origins of the
plant are lost in the mists of time, its cultivation "only" dates
back to 1000 BC and the Mayans, who grew it in Guatemala,
Yucatán and Chiapas. After the Mayans, the Aztecs also
began to grow cocoa and produce chocolate, to which they
attributed a mystical, religious value, and which they drank
during important celebrations, mixed with the blood of the
priests. Europe's first encounter with cocoa beans came with
Christopher Columbus' last voyage in 1502, but the first
documented cargo for commercial purposes, registered in
Seville, would not be until 1585. Chocolate was introduced by
the Spanish, and spread throughout Europe in around 1600,
soon to become one of the most appreciated drinks in the*

countries of southern, strongly Catholic Europe, unlike coffee, which spread in the countries of northern Europe among the newly-born capitalist middle class. The chocolate road from Spain to Italy soon also reached the last bulwark of Spanish dominion in Sicily, the Contea di Modica, where chocolate became a fashionable drink also among the poorer classes, as testified by the presence of specialized vendors, who prepared hot chocolate to order in the town's streets. The cold process used to produce Modica chocolate has remained identical to that introduced by the Spanish, and inherited from the Aztecs. Cocoa mass, obtained from ground toasted beans, is pounded with a stone rolling pin, known as a pistuni *in local dialect, on the* metate, *a crescent-shaped utensil in lava stone, which is heated to a maximum temperature of 40 °C (100 °F), sufficient to soften the paste so that it can be mixed with granulated sugar and natural flavourings, but not hot enough to dissolve the sugar crystals, which in fact remain intact in the finished product. The soft chocolate is then poured into rectangular tin moulds known as* lanni, *and left to cool. The finished product has a calcareous, almost rough consistency, which preserves its original sensory properties, and is grainy and pleasantly crumbly in the mouth.*

Buccellato
Buccellato

Ci sono dolci che hanno un tempo. O, per qualche motivo, un luogo preciso. I buccellatini hanno per me il tempo di un abbraccio, e il ricordo di una festa lontana.
Rosso cremisi, dentro il camino scoppiettante della casa al mare. Bianche luci ad intermittenza, dietro gli scuri della finestra ancora socchiusi. Rami di vischio appesi al montante di una porta, per un augurio vagabondo a chi viene e a chi va.
Un buccellatino in bocca, per una colazione bambina, e il fotogramma rubato di un amore.
I miei nonni in piedi, mano nella mano, come anomali fidanzatini di Peynet.
Bianchi e curvi, rauchi e stanchi, eppure bellissimi.
La mattina di Natale, un abbraccio lungo il tempo di deglutire. Poi una carezza, per non lasciar spegnere quell'abbraccio troppo in fretta.
È l'abbraccio che tutti vorremmo ricevere.
È il sigillo d'amore di ogni favola che si rispetti.
E, per me, ha il tempo di un buccellatino.

Il buccellato è un dolce di pasta frolla ripieno di una ricca farcia di marmellata di zucca, mandorle, noci, canditi, miele, uva passa e cioccolato, aromatizzata con scorza d'arancia grattugiata e cannella. L'ingrediente più importante di questo ripieno sono i fichi secchi, che ancora oggi d'estate, nelle campagne siciliane, si possono vedere *incannati*, cioè infilzati in spiedi di canne e posti al sole ad asciugare per la preparazione dei dolci invernali. L'origine del buccellato è antica e risale probabilmente al *panificatus* di romana memoria, come dimostrerebbe anche il nome, che si fa derivare dal latino *buccella*, piccolo boccone. La forma più comune del dolce è quella di una rotonda ciambella, incisa con tagli decorativi dai quali si può intravedere il goloso ripieno, ma se ne preparano anche di più piccoli, della dimensione di un bocconcino appunto.

There are desserts that have a time. Or, for some reason, a precise place. For me buccellatini *last the time of a hug and the memory of a distant celebration. Crimson red, in the crackling hearth of our house by the sea. Flickering white lights behind the shutters of windows still ajar. Branches of mistletoe hanging from the door frame, for a vagabond greeting to those coming and going. Chewing on a buccellatino for a child's breakfast and a stolen image of love.*
My grandparents standing hand in hand, unlikely Peynet sweethearts, bent and white-haired, hoarse and tired, yet so lovely. On Christmas morning, a hug that lasts the time a swallow. Then a caress, so the hug fades not too quickly. The hug we all want. The seal of love of every self-respecting fable. For me, this lasts the time of a buccellatino.

The buccellato *is a sweet pastry containing a rich filling of pumpkin jam, almonds, walnuts, candied fruit, honey, raisins and chocolate, flavoured with grated orange zest and cinnamon. The key ingredient of this stuffing is dried figs, that even today can be seen in the Sicilian countryside during the summer, skewered on canes and left in the sun to dry for the preparation of winter confectionery. The cool has ancient origins and probably dates back to the Roman* panificatus, *reflected in the name, which derives from the Latin* buccella, *meaning a small bite. The most common shape is round like a doughnut, with decorative cuts that allow glimpses of the delicious stuffing, but smaller bite-sized* buccellatini *are also made.*

Buccellato
Buccellato

Ingredienti:
Per la pasta:
500 gr farina
275 gr burro
175 gr zucchero
2 cucchiai Marsala
3 uova
1 cucchiaino di sale
scorza di un'arancia grattugiata
Per il ripieno:
250 gr fichi secchi
80 gr marmellata di zucca
100 gr mandorle tostate
100 gr gherigli di noce
25 gr pistacchi
25 gr cioccolato fondente
80 ml marsala
uva passa
2 chiodi di garofano pestati
cannella in polvere
scorza di 1 arancia grattugiata

Ingredients:
For the dough:
500 g (18 oz) flour
275 g (10 oz) butter
175 g (1 cup) sugar
2 tbsps Marsala
3 eggs
1 tsp salt
grated zest of 1 orange
For the filling:
250 g (9 oz) dried figs
80 g (3 oz) pumpkin jam
100 g (3½ oz) toasted almonds
100 g (3½ oz) walnut kernels
25 g (1 oz) pistachios
25 g (1 oz) plain chocolate
80 ml (3 tbsps) Marsala
raisins
2 crushed cloves
ground cinnamon
grated zest of 1 orange

Vino *Wine:*
Laus Zibibbo - Martinez

Cominciare dalla pasta: fare una fontana con la farina, versare dentro tutti gli ingredienti e lavorare prima con una forchetta e poi con le mani. Tenere per ultimo un po' di latte e dosarlo a seconda del bisogno, lavorando l'impasto fino ad ottenere una pasta consistente ed omogenea. Fare riposare in frigo.

Fare rinvenire i fichi in acqua calda, scolarli, tritarli finemente al coltello e farli tostare a fuoco lento insieme alla marmellata e al miele. Allontanare il composto dal fuoco, aggiungere gli altri ingredienti insieme alla frutta secca e al cioccolato tritati grossolanamente, amalgamare bene.

Stendere la pasta con il matterello fino a darle la forma di un rettangolo, collocare al centro il ripieno ben compatto, bagnare un lato del rettangolo con uovo sbattuto e chiudere la pasta intorno al ripieno formando un anello. Bucherellare il buccellato con l'apposita pinzetta o, in alternativa, con i rebbi di una forchetta, spennellare con uovo sbattuto e infornare a 180 °C fino a doratura.

Fare intiepidire il buccellato, poi lucidarlo con gelatina neutra e decorare con frutta candita o diavolini di zucchero.

Begin with the dough: make a well of flour, pour in all the ingredients and work first with a fork and then by hand. Keep aside a little milk and use as needed, working the dough until it is compact and smooth. Place in the refrigerator.

Soak the figs in hot water, drain, chop finely with a knife and toast on a low heat together with the jam and honey. Remove the mixture from the heat, add the other ingredients along with the dried fruit and coarsely chopped chocolate; mix well.

Roll the dough into a rectangle with a rolling pin, place the filling, which should be compact, in the centre, wet one side of the rectangle with beaten egg and close the dough around the filling, forming a bundle. Pierce the buccellato with a crimping tool or the prongs of a fork, brush with beaten egg and bake at 180 °C (355 °F) until golden brown.

Leave the buccellato *to cool, then glaze with unflavoured gelatin and garnish with candied fruit or sugar sparkles.*

Torrone/cubbaita
Nougat/cubbaita

Duro "che ci vuole il martello a romperlo", come scriveva Sciascia, zuccherino al punto di rischiare di essere stucchevole, e appiccicoso sulle dita.
Non ha nulla di *user friendly,* né di politicamente corretto.
È impenetrabile a chi non voglia tributagli l'obolo del proprio tempo: si nega ai frettolosi ed esige il rispetto dovuto alle tradizioni antiche.
È una vecchia zia, superba e scontrosa, di quelle che vai a trovare quando viene Natale. Vede cambiare l'universo intorno e rimane orgogliosamente uguale a se stessa. Dietro un'apparenza ostica, custodisce un mondo segreto. Nasconde sapori sopiti come fossero perle preziose. Profumi dimenticati, come acqua di colonia di un tempo lontano. E dolcezze indicibili, purché qualcuno abbia la pazienza di scaldarle il cuore.

La cubbaita è tra i dolci più amati di sempre, visto che già l'imperatore Federico II di Svevia era solito aggiungerne una gran quantità al suo bagaglio, per addolcire le lunghe permanenze lontano dalla Sicilia.
Il suo nome deriva dall'arabo *qubbayta*, cioè mandorlato, ma viene detta anche giuggiulena dal termine dialettale con cui nella Sicilia orientale si indica il suo ingrediente principale, i semi di sesamo, in arabo *giolgiolan*.
Di facilissima realizzazione, si prepara anche con miele, mandorle e talvolta pistacchi. Tra i consumatori più fedeli annovera Andrea Camilleri che, nel suo *Elogio della cubaita dell'Antico Torronificio Nisseno,* lo definisce un dolce da introspezione, che non va aggredito, ma ammorbidito delicatamente tra lingua e palato, quasi a convincerlo con amorevolezza ad essere mangiato.

"It takes a hammer to break it," wrote Sciascia. Sugary to the point of being almost cloying and it will stick to your fingers. Not user friendly or politically correct at all.
It will be impervious to those who fail to dedicate the time required, for it will reject any hasty approach, demanding the respect due to ancient traditions.
It is like an aged aunt, haughty and grumpy with those who go to visit at Christmas. It watches the world around it change and remains proudly true to itself. Behind its impenetrable appearance lies a secret world, concealing soothing flavours as if they were pearls. Forgotten fragrances like eau de cologne of a bygone era. And untold delights. As long as we have the patience to warm its heart.

Cubbaita *has been exceedingly popular confectionery since Emperor Frederick II of Swabia began to carry it with him, to sweeten his long stays away from Sicily.*
Its name derives from the Arabic qubbayta, *meaning almond, but is also called* giuggiulena, *in the dialect of eastern Sicily, indicating its main ingredient, sesame seeds, from the Arabic* giolgiolan.
This nougat is easy to make and variations include honey, almonds and pistachios. Its most loyal consumers include author Andrea Camilleri, whose eulogy, dedicated to a cubaita made by the Antico Torronificio Nyssa nougat factory, defines it a sweet for introspection, which should not be attacked, but softened gently between tongue and palate, almost to persuade it, with loving kindness, to be eaten.

Torrone/cubbaita

Nougat/cubbaita

Ingredienti:
500 gr zucchero
250 gr semi di sesamo
150 gr miele
olio di semi
½ limone

Ingredients:
500 g (18 oz) sugar
250 g (8 oz) sesame seeds
150 g (6 oz) honey
seed oil
½ lemon

In una pentola (meglio se di rame) versare il miele e farlo sciogliere lentamente, a fiamma bassa, poi aggiungere lo zucchero continuando a mescolare. Quando il composto raggiungerà l'ebollizione, unire i semi di sesamo e mescolare finché non raggiunga un bel colore ambrato.

Terminata la cottura, versare il composto su un ripiano di marmo unto con olio di semi o, in mancanza del marmo, un piano di lavoro rivestito di carta da forno, e livellare la superficie ad uno spessore di un cm circa aiutandosi con una spatola ben oleata o con un mezzo limone infilzato in una forchetta.

Quando la cubbaita si sarà intiepidita, tagliare a forma di rombo o di rettangolo e lasciare freddare.

Pour the honey into a saucepan (preferably copper) and melt slowly over a low heat, then add sugar and continue to stir. When the mixture reaches boiling point, add the sesame seeds and mix until the nougat turns a good amber hue.

When it is cooked, pour the mixture onto a marble slab (or a surface covered with baking parchment) sprinkled with seed oil. Smooth the surface to a thickness of a 1 centimetre (¼ inch) using an oiled scraper or half a lemon skewered on a fork.

When the cubbaita *is tepid, cut into diamond shapes and leave to cool completely.*

Vino *Wine:*
Milocca
Barraco

Le pasticcerie
Patisseries

La Pasticceria di Sicilia
Viale Aldo Moro, 199 C/D - 92026 Favara (AG)
Tel. +39 0922 31404 - www.pasticceriadisicilia.com

Pasticceria di Stefano
Via Murano, 23 - 92015 Raffadali (AG)
Tel. +39 0922 473256 - www.pasticceriadistefano.com

Dolci Creazioni Palumbo
Piazza Giuseppe Garibaldi, 37 - 93010 Milena (CL)
Tel. +39 0934 933199 - www.pasticcerieonline.com

I Dolci di Nonna Vincenza
www.dolcinonnavincenza.it

Catania
Via G. D'Annunzio, 216/218 - 95127 Catania
Tel. +39 095 376228

Sede Storica
Piazza San Placido, 7 - 95131 Catania
Tel. +39 095 7151844

Stabilimento e punto vendita
Via San Giuseppe la Rena, 30 - 95121 Catania
Tel. +39 095 281097

Aeroporto di Catania (V. Bellini)
Partenze - 95121 Catania
Tel. +39 095 7234522 - +39 095 349388

Milano
Via Tertulliano, 70 - 20137 Milano
Tel. +39 02 84149541

Roma
Via Arco del Monte, 98A/98B - 00186 Roma
Tel. + 39 06 92594322

Roma - presso Ristorante Orlando
Via Sicilia, 41 - 00187 Roma
Tel. +39 06 42016102

Ernesto
Viale Ruggero di Lauria, 91/93 - 95100 Lungomare Ognina (CT)
Tel. +39 095 491680

Gran Moritz pasticceria gelateria siciliana
Viale Raffaello Sanzio, 10 - 95128 Catania
Tel. +39 095 437282 - www.granmoritz.it

Fabbrica Finocchiaro dal 1914
Corso Italia, 201 - 95014 Giarre (CT)
Tel. +39 095 931087 - www.fabbricafinocchiaro.it

Dolce Vita Café
Piazza Vittorio Emanuele, 31 - 95030 Nicolosi (CT)
Tel. +39 095 910484 - www.dolcevita-cafe.com

Pasticceria Arturo
Via Umberto, 73 - 95036 Randazzo (CT)
Tel. +39 095 921068

Pasticceria Russo
Via Vittorio Emanuele, 105 - 95010 Santa Venerina (CT)
Tel. +39 095 953202 - www.dolcirusso.it

Pasticceria Subba dal 1930
Via Vittorio Emanuele, 92 - 98050 Lipari (ME)
Tel. +39 090 9811352

La Tradizione Doddis
Via Garibaldi, 414 - 98121 Messina (ME)
Tel. +39 090 43943 - www.doddis.it

Pasticceria Scandaliato
Via Nino Bixio, 35 - 98123 Messina
Tel. +39 090 2922086 - www.pasticceriascandaliato.it

Bar Vitelli
Piazza Fossa, 7 - 98038 Savoca (ME)
Tel. +39 334 9227227

Pasticceria d'Amore
Via C. Patricio, 28 - 98039 Taormina (ME)
Tel. +39 0942 23842 - www.pasticceriadamore.it

Antica Pasticceria Don Gino
Via Dante, 66-68 - 90011 Bagheria (PA)
Tel. +39 091 968778 - www.pasticceriadongino.it

Caffè Delizia
Via Vittorio Emanuele, 38 - 90030 Bolognetta (PA)
Tel. +39 091 8724324 - www.pasticceriadelizia.it

Fiasconaro
Piazza Margherita, 10 - 90013 Castelbuono (PA)
Tel. +39 0921 671231 (punto vendita)
Tel +39 0921 677132 (sito produttivo)
www.fiasconaro.com

Pasticceria Palazzolo
Via Nazionale, 123 - 90045 Cinisi (PA) - Tel. +39 091 8665265
Show Room - Aereoporto di Palermo - Tel. +39 091 212176
Pastry Lab - Via Dalla Chiesa, 66 - 90049 Terrasini (PA)
Tel. +39 091 8810563
Fico Eataly Word
Via Paolo Canali, 1 - 40127 Bologna - Tel. +39 051 0029241
www.pasticceriapalazzolo.com

Sicilo' The Sicily shop
Aereoporto di Palermo
Sala Imbarchi Schengen (2° Piano) - Tel. +39 091 7044077

Sciampagna Pasticceria
Via Agrigento, 17 - 90035 Marineo (PA)
Tel. +39 091 8727508

Pasticceria Oriens
Piazza Umberto I, 6 - 90025 Lercara Friddi (PA)
Tel. +39 091 8251530 - www.pasticceriaoriens.it

Antico Caffé Spinnato
Via Principe di Belmonte, 107 - 90139 Palermo
Tel. +39 091 7495104 - www.spinnato.it

Pasticceria Cappello
Via Colonna Rotta, 68 - 90134 Palermo - Tel. +39 091 489601
Via Nicolò Garzilli, 19 - 90141 Palermo - Tel. +39 091 6113769
www.pasticceriacappello.it

New Paradise
Via G. Campolo, 7/9 - 90145 Palermo
Tel. +39 091 6818283 - www.new-paradise.it

Pasticceria Costa
Via G. D'Annunzio, 15 - 90144 Palermo - Tel. +39 091 345652
Via Maqueda, 174 - 90144 Palermo - Tel. +39 091 9807927
www.pasticceriacosta.com

Pasticceria Amato
Via Brunelleschi 72 - 90145 Palermo
Tel. +39 091 201896 - www.amatopasticceria.com

Salvo Albicocco (www.salvoalbicocco.it)
Corso Calatafimi, 963 - 90135 Palermo - Tel. +39 091 423879
Viale Regione Siciliana, 250 - 90135 Palermo - Tel. +39 091 597450
Via Principe di Villafranca, 67 - 90141 Palermo - Tel. +39 091 324857

Caffè delle Rose
 Piazza Duca degli Abruzzi, 25 - 97010 Marina Di Ragusa (RG)
 Tel. +39 0932 239102
Antica Dolceria Bonajuto
 Corso Umberto I, 159 - 97015 Modica (RG)
 Tel. +39 0932 941225 - www.bonajuto.it
Laboratorio dolciario casa don puglisi soc. Coop. Onlus
 Laboratorio - Largo XI febbraio, 15 - 97015 Modica (RG)
 Tel. +39 0932 751786
 Show Room - Corso Umberto I, 267 - 97015 Modica (RG)
 Tel. +39 0932 193111 - www.laboratoriodonpuglisi.it
Basile Pasticceri dal 1966
 Viale I Maggio, 3 - 97018 Scicli (RG)
 Tel. +39 333 6785876 - www.basilepasticceri.it
Pasticceria J.F.Kennedy
 Via Principe Umberto, 128 - 96017 Noto (SR)
 Tel. +39 0931 891150
Antica Pasticceria Corsino
 Via Nazionale, 5 - 96010 Palazzolo Acreide (SR)
 Tel. +39 0931 875533 - www.corsino.it
Bar Tunisi
 Viale Tunisi, 74 - 96100 Siracusa
 Tel. +39 0931 1960223 - www.bartunisi.it
Pasticceria Maria Grammatico
 Via Vittorio Emanuele, 14 - 91016 Erice (TP)
 Tel. +39 0923 869390 - www.mariagrammatico.it
Bar Pasticceria Vultaggio
 Via Capitano A. Rizzo, 276 - 91100 Fulgatore (TP)
 Tel. +39 0923 811508 - www.barvultaggio.com
Bar Pasticceria Serena
 Piazza Iman al Mazari, 6 - 91026 Mazara Del Vallo (TP)
 Tel. +39 0923 907214 - barpasticceriaserena.business.site

Piraino

Indice delle ricette
Index of recipes

Agnello di marzapane e pistacchi	139
Pistachio and marzipan lamb	
Arancine dolci al cioccolato	166
Sweet chocolate arancine	
Baci panteschi *Baci panteschi*	51
Biancomangiare alle mandorle	33
Blancmange with almonds	
Biscotti di san Martino *San Martino Biscuits*	160
Biscotti di mandorla *Almond biscuits*	56
Brioche *Brioche*	26
Buccellato *Buccellato*	175
Cannoli *Cannoli*	114
Cassata *Cassata*	127
Cassatelle di ricotta *Ricotta cassatelle*	38
Cuccia *Cuccia*	165
Frutta di martorana *Martorana fruits*	151
Gelato di campagna *Country ice cream*	70
Gelo di mellone *Gelo di mellone*	145
Genovesi *Genovesi*	52
Granita di gelsi *Mulberry granita*	24
Iris *Iris*	68
Latte di mandorle *Almond milk*	81
Merletti di mandorle *Almond doilies*	77
Minne di sant'Agata *Minne di sant' gata*	45
'mpanatigghi *'mpanatigghi*	37
Olivette di sant'Agata *Olivette di sant'Agata*	91
Ossa di morto *Ossa di morto*	94
Pignoccata *Pignoccata*	130
Pignolata *Pignolata*	106
Pupi di zucchero *Sugar pupi*	157
Scorzette di arancia al cioccolato	
Chocolate-coated orange zest	83
Sfince di san Giuseppe *Sfince di san Giuseppe*	120
Testa di turco *Testa di turco*	101
Torrone/cubbaita *Nougat /cubbaita*	179
Torta Savoia *Savoia Cake*	64

Questo libro è stato per me una lunga, meravigliosa avventura.
Un viaggio concreto nella terra che mi ha dato i natali, e che ancora
mi ospita, insieme a mille percorsi intangibili, dell'anima e della memoria.
Un'avventura che non sarebbe stata possibile senza alcune persone, speciali
in senso assoluto, al netto dei miei sentimenti, che adesso sento il bisogno di
ringraziare.

Giovanni, prima di ogni altro, che vede sempre un po' più in là,
e che spesso ci vede meglio. Nino, che di magico ha il cuore e gli occhi,
oltre che l'obiettivo. Ignazio, disponibile e di buon umore, il migliore dei
compagni di viaggio. Le quattro o cinque donne che ogni giorno riempiono
la mia vita di meraviglia. E l'unico uomo che io abbia mai realmente amato.

*For me this book was a long, wonderful adventure. A real journey into the land
where I was born and which is still my home, but also along countless trails of
the soul and memory. An adventure that would not have been possible without
several people, special in the absolute sense, whatever my own feelings may
be, and now I feel the need to thank them.*

*Giovanni, first of all, who always sees just that bit further and often
that bit better. Nino, who has magic in his heart and eyes, not just in his camera.
Ignazio, eager and good humoured, the best travelling companion.
The four or five women who fill my life with wonder every day. And the only
man I have ever really loved.*

Alessandra Dammone
Editor e mamma, ma in ordine contrario di importanza, è siciliana all'anagrafe
e nel cuore. Passa la vita a scrivere, studiare e preparare dolcetti, convinta che
questo possa salvare il mondo.
piccolapasticceriasperimentale.it è il suo momento di pace.

*Editor and mother, but in reverse order for importance. A Sicilian by birth
and in every fibre. She spends her life writing, studying, and making cakes,
certain that this is the way to save the world.
piccolapasticceriasperimentale.it is where she relaxes.*

2014 © SIME BOOKS
Tutti i diritti riservati
All rights reserved

Testi
Alessandra Dammone
Traduzione
Angela Arnone
Illustrazioni
Giovanni Ruello
Cover Design
Alberta Magris
Design and concept
WHAT! Design
Impaginazione
Jenny Biffis
Prestampa
Fabio Mascanzoni

IV Ristampa 2021
ISBN 978-88-95218-68-7

Sime Srl
Tel. +39 0438402581
www.simebooks.com

La copertina e le immagini dei dolci sono
di **Antonino Bartuccio** ad eccezione di:

Ferruccio Carassale p. 66, p. 123
Matteo Carassale p. 12, p. 22, p. 25(2), p. 170
Claudio Cassaro p. 10 (2)
Gabriele Croppi p. 15, p. 79, p. 118
Paolo Giocoso p. 2, p. 25(1), p. 60
Laurent Grandadam p. 84-85
Gianni Iorio p. 72-73
Francesca Moscheni p. 93
Daniele Ravenna p. 102
Massimo Ripani p. 47
Alessandro Saffo p. 4-5, p. 46, p.78, p. 92, p. 134, p.141, p. 146-147
Stefano Scatà p. 10(1)
Stefano Torrione p. 110

Le foto sono disponibili sul sito
Photos available on www.simephoto.com